視覺與設計建構的饗宴

京極夏彥的世界

京極夏彥 著

洪于琇 譯

瑞昇文化

京極夏彥 這個男人

東雅夫

基本上，這個人的「出現」便已是十二萬分的不尋常，更甚者可說是「異類」。我這麼形容，可能會讓人誤以為京極夏彥是否如同他的商標「妖怪」一樣既可疑又危險，不過，這種想法卻也未必是單純的誤解——本書中，各大出版社歷代負責京極夏彥的優秀編輯們皆異口同聲地表示，這個人只有外表可怕，實則時時替身旁的人著想，體貼入微，善解人意，說起話來口若懸河，旁涉百家，無一不通……平常這種談論作家的企劃總是會藏著一、兩個玩世不恭的傢伙（編輯業界的常態）以炫耀的口吻公開一些私人內幕，像是「那個人其實意外是個傻瓜呢……」、「之前我陪他去取材，結果啊……」等等，但眾人對於京極夏彥卻完全沒有這類型的評論，簡直就是他人格完美無缺、蔚為楷模的實證。雖然這也有點可疑就是了……

我第一次與京極夏彥見面應該是一九九五年四月二十六日，地點在豐島區池袋中心的某飯店咖啡廳。

之所以連日期都記得這麼清楚，是因為《幻想文學》雜誌規定在作者採訪文的最後一定要標明訪談日期（在這種時候就可以派上用場／也只有這種時候派得上用場）。

採訪京極夏彥是雜誌刊頭企劃「新・一書一會」的一環，採訪主題是他當時才剛出版的第二部作品《魍魎之匣》。

儘管我從學生時期便出入中井英夫*1家中（意即與講談社的宇山日出臣*2相識），之前卻始終不是很了解所謂的「新本格推理」。即便是京極夏彥那衝擊性的出道作《姑獲鳥之夏》，也一直不懂是什麼東西讓人那麼「驚艷」。直到這第二本作品，身旁不斷有人推薦我：「那應該……是幻想文學喔！」我看了之後才理解「原來如此，這部作品的確不得了」，對他重新改觀。

順帶一提，採訪前一刻，某位女作家（一位認識《幻想文學》發行人的推理系作家）突然請我帶她一起出席訪談。印象中這一史無前例的請求，也令我大感震驚（雖然從如今擔任推協代表理事*3的京極夏彥身上很難想像，但當時的他便是如此充滿神祕感……）

當關鍵的訪談開始後……這才是真正的驚愕了。

啊……該說是口若懸河還是侃侃而談呢？從「一書一會」企劃首位受訪者澀澤龍彥至今，我從未看過這麼與眾不同的新進作家，以如此清晰的方針與某種明確的展望談論自己的作品……那到底是什麼樣的採訪內容呢？我將文章標題列出如下：

◆書籍本身就是幻想
◆以妖怪復興為目標
◆喜愛妖怪的原點
◆承繼怪談傳統

什麼嘛，這些不知道都聽過幾百遍了……像各位這樣的京極迷，看到以上標題會萌生這種想法並沒有錯。然而，我們必須考量到，實際說出這些話的，是個才初出茅廬的新人作家……

以下我就從內容中挑出幾點如今看來也很引人注目的論述：

「以我的立場而言，文學和語言、文字這些東西與所謂的幻想在有些地方幾乎是同義。就這層意義上來說，或許可以將我的作品稱為幻想文學吧，雖然可能跟一般提到的幻想文學有一些差異，但在我心中就是如此定義。」

文章劈頭就是這段話（部分經作者確認後修改）。我沒告訴別人自己當時內心相當震驚，心想：「這、這小子（京極應該與某靈異女作家同年，小我五歲）到底在說什麼啊……」

「舉例來說，就像折口信夫的《死者之書》（死者の書，暫譯）。我花一百年也無法達到那個境界，雖然我很愛這本書，但這本書的文字本身就是幻想了吧。」

另一方面，卻又不忘這種幻想文學讀者之間的「哏」，真的不愧是京極夏彥（笑）。順帶一提，我問他《魍魎之匣》故事情節裡面出現的書中書《匣中少女》裡，少女會發出「呵」的聲音是不是取自折口的隨筆。面對我直白的提問，京極夏彥的回答是：

「這是第一次有人指出這件事，兩者間不能說毫無關係，但就算我講到折口，感覺推理圈的人也幾乎不太會察覺到，幻想文學和懸疑推理的方向果然還是不一樣呢。」

我再舉一段值得驚嘆的發言吧。

「如果問現在最恐怖的怪談是什麼，答案或許是實話怪談或是街頭巷尾的傳聞吧。我想應該有很多人會覺得閱讀那些內容比較可怕。（中略）我認為這就是結構不健全。那些不可思議的故事確實恐怖，但只是因為它們的敘述前提是『真實體驗』所以才可怕，若單純論其是否為文學，應該不算。我認為，唯有追求從字裡行間透出恐怖才是『怪談文學』。」

一九九五年是雜誌《幽》與「怪談之怪」*4都還不存在於世上的年代。京極夏彥早在當時便說出了許多彷彿預見未來妖怪與怪談世界發展的發言……大概也只能用「甘拜下風，望塵莫及！」來表達我的感受了。

*1：日本知名小說家、詩人、代表作《獻給虛無的供物》被列為日本四大推理奇書。

*2：日本知名文學書編輯，「新本格推理小說」時代的開元功臣。

*3：日本推理作家協會代表理事。任期為2019～2023年。現任為貫井德郎。

*4：由作家京極夏彥、評論家東雅夫、怪談蒐集家中山市朗與木原浩勝等四人組成的團體，藉由「聆聽、講述、享受怪談」來復興怪談文化。

東雅夫（Higashi Masao）
文學評論家／文選編輯

一九五八年生於日本神奈川縣，畢業於早稻田第一文學部。先後擔任雜誌《幻想文學》《幽》總編輯，以幻想文學、恐怖文學、怪談為中心，創作、編輯、監修許多作品。著有《克蘇魯神話事典》《遠野物語與怪談時代》（遠野物語と怪談の時代，暫譯）《幽》《遠野物語事典》，編有「文豪怪談傑作選」（文豪ノ怪談ジュニア・セレクション，暫譯）系列、《稻生物怪錄》（京極夏彥譯），並擔任「怪談繪本」系列等書籍監修。

Special Thanks

本書製作承蒙諸多與京極夏彥先生相關的出版社、編輯、作家、企業與團體協助，特此獻上感謝。

（敬稱略）

唐木厚　蓬田勝（以上前講談社）　栗城浩美　橫山建城　森山悅子　吉田守芳　五十嵐祥（以上講談社）

伊知地香織　及川史朗　岡田博幸　武內由佳　似田貝大介　福島麻衣　堀由紀子（以上KADOKAWA）

向坊健　荒俣勝利　永嶋俊一郎　三阪直弘（以上文藝春秋）

遲塚久美子　高木梓（以上前集英社／現HOME-SHA）　信田奈津　中山慶介　森田真有子（以上集英社）

照山朋代（前新潮社）　大庭大作（前新潮社／現講談社）　青木大輔　黑田貴（以上新潮社）

保坂智宏（祥傳社）

名倉宏美　村松真澄（以上中央公論新社）

國田昌子（德間書店）

堀內日出登巳（岩崎書店）　北浦學（汐文社）

水木Productions　手塚Productions

村松真理子（gallery DAZZLE）

大塚晴一（RACCOON AGENCY）

荒井良　石長櫻子（植物少女園）　石黑亞矢子

志水アキ　町田尚子　東雅夫　伊藤萬里

1 裝幀設計・封面插畫的世界

小說的裝幀、封面身負向讀者傳達
故事世界觀與印象的使命
卻也絕對不能爆雷。
尤其是京極作品中經常出現
妖魔鬼怪、魑魅魍魎，具有解謎的成分，
更要注意不能「說得太多」。
在種種限制下，設計師和編輯
該如何處理這道難題？
此外，京極夏彥的一部作品經常會推出
精裝、Novels①、文庫②等各式版本，
希望大家也能盡情享受不同版本的設計。

①：日本書籍的一種出版形式，出版社為了推廣書籍所設計的平裝小型書開本，規格為14.8×10.5公分，提供讀者更平價的選擇。
②：日本書籍的一種出版形式，平裝小型書籍，規格為17.3×10.5公分，內容以小說為主。

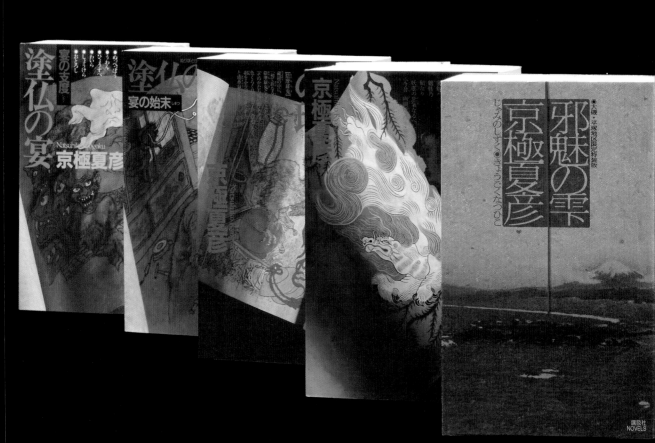

繪畫・插圖的世界

江戶時代，畫師們大顯身手，
試圖將妖怪、魑魅魍魎等
本來「看不見」的存在
呈現在眾人眼前，
而這些畫像也成了
現代幽靈、鬼怪的形象。
京極夏彥的作品正是由這些江戶時期的畫師、
當代畫家、插畫家與漫畫家的畫作
加以妝點而成。

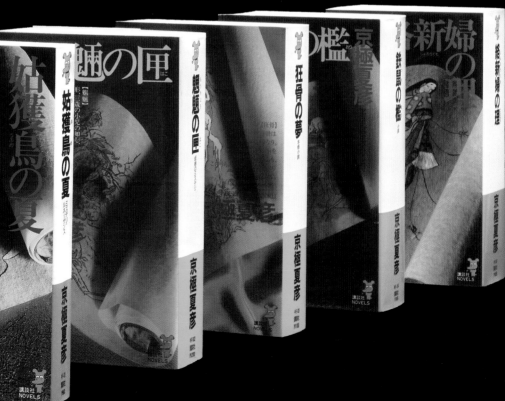

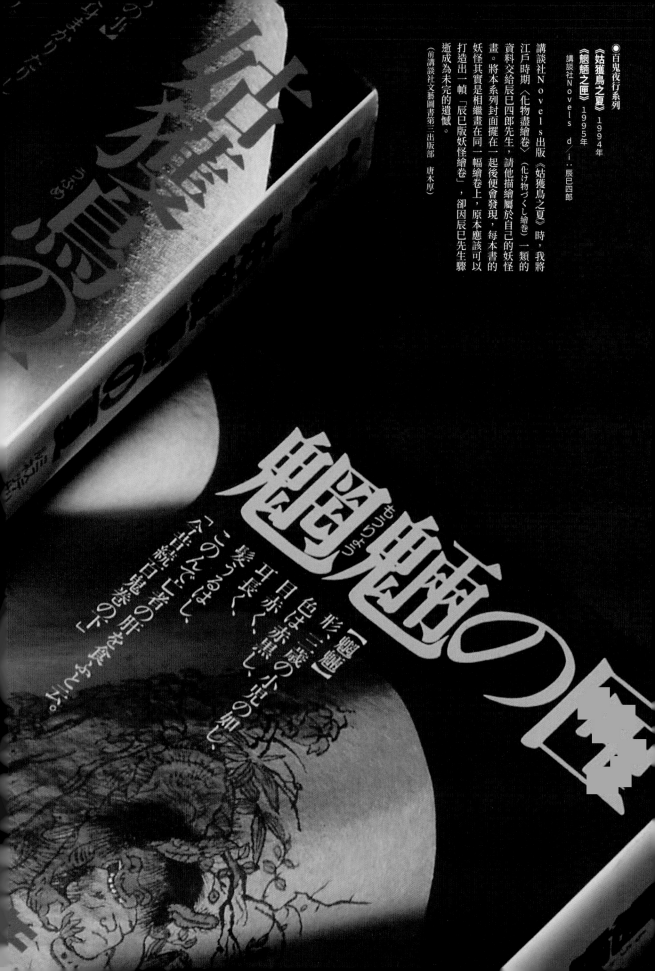

●百鬼夜行系列

《姑獲鳥之夏》1994年
講談社Novels 出版

《魍魎之匣》1995年
講談社Novels d/i::辰巳四郎

講談社Novels出版《姑獲鳥之夏》時，我將江戶時期《化物盡繪卷》（化け物づくし繪卷）一類的資料交給辰巳四郎先生，請他描繪屬於自己的妖怪畫。將本系列封面擺在一起後便會發現，每本書的妖怪其實是相繼畫在同一幅繪卷上，原本應該可以打造出一幀「辰巳版妖怪繪卷」，卻因辰巳先生驟逝成為未完的遺憾。

（前講談社文藝圖書第三出版部　唐木厚）

魍魎の匣

【魍魎】

形三歲
色は赤黑く
目は赤く
耳長く
髮長く

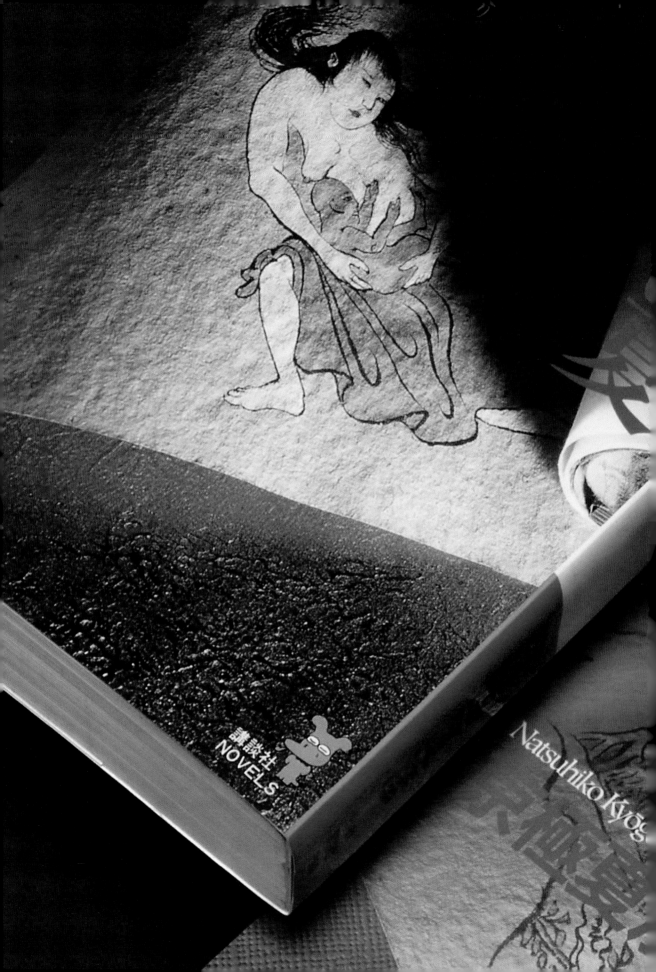

Natsuhiko Kyōg

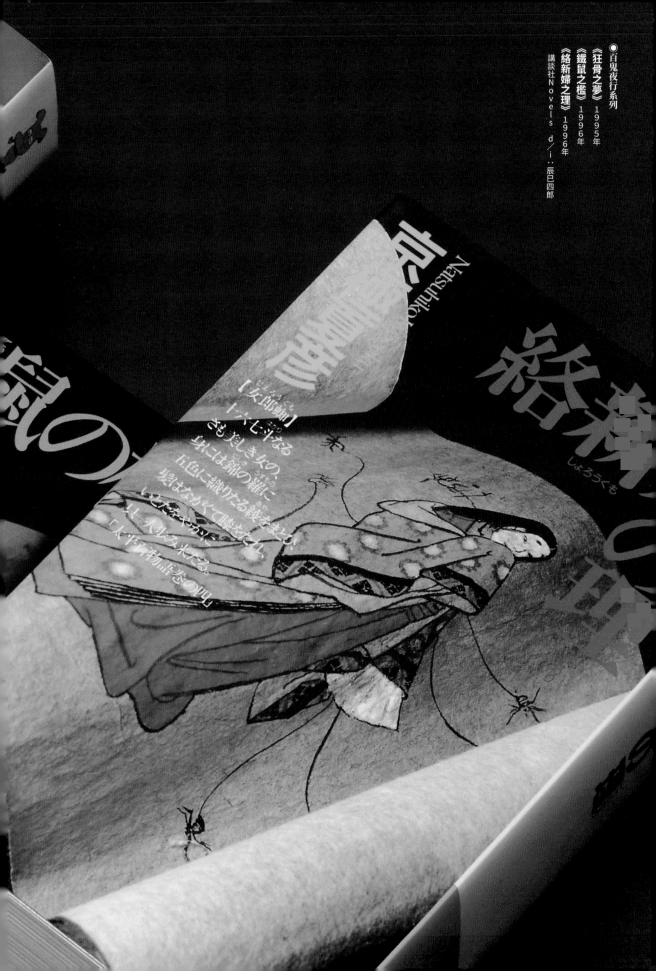

●百鬼夜行系列
《狂骨之夢》1995年
《鐵鼠之檻》1996年
《絡新婦之理》1996年
講談社Novels di…辰巳四郎

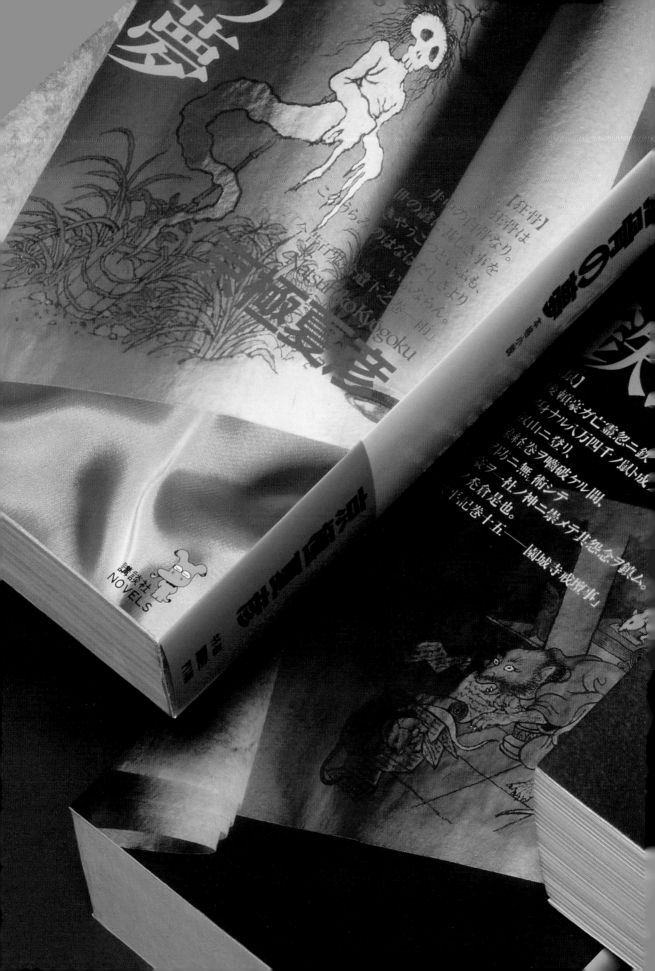

一九九四年，當時辰巳四郎先生的工作量非常人所能想像，連委託工作的編輯也無法完全掌握他一個月手中正在設計的書籍有幾本。因此，我們的設計討論會議總是簡潔有力，頂多在工作室入口轉交作品列印稿，大略說明故事內容就很了不起了，幾乎不會和作家本人一起開會。然而，製作《姑獲鳥之夏》的場合就不同了，辰巳先生一聽說京極先生是平面設計師並且十分敬佩自己後便表示：「大家見個面聊聊吧。」或許是因為害羞，出現在京極先生面前的辰巳先生一反常態戴上了太陽眼鏡。不過，感覺得出來他也在與京極先生談話時，觀瞰中似乎也有點開心。（唐木）

●百鬼夜行系列
《塗佛之宴：備宴》1998年
《塗佛之宴：撤宴》1998年
《百鬼夜行：陰》1999年
《百器徒然袋：雨》1999年
《今昔續百鬼：雲》2001年
《陰摩羅鬼之瑕》2003年
講談社Novels d/i：辰巳四郎

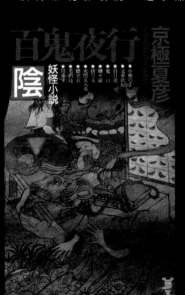

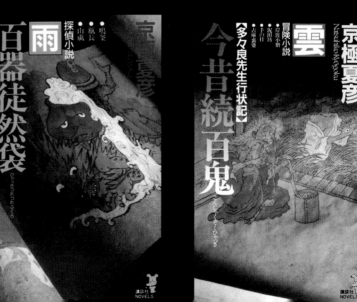

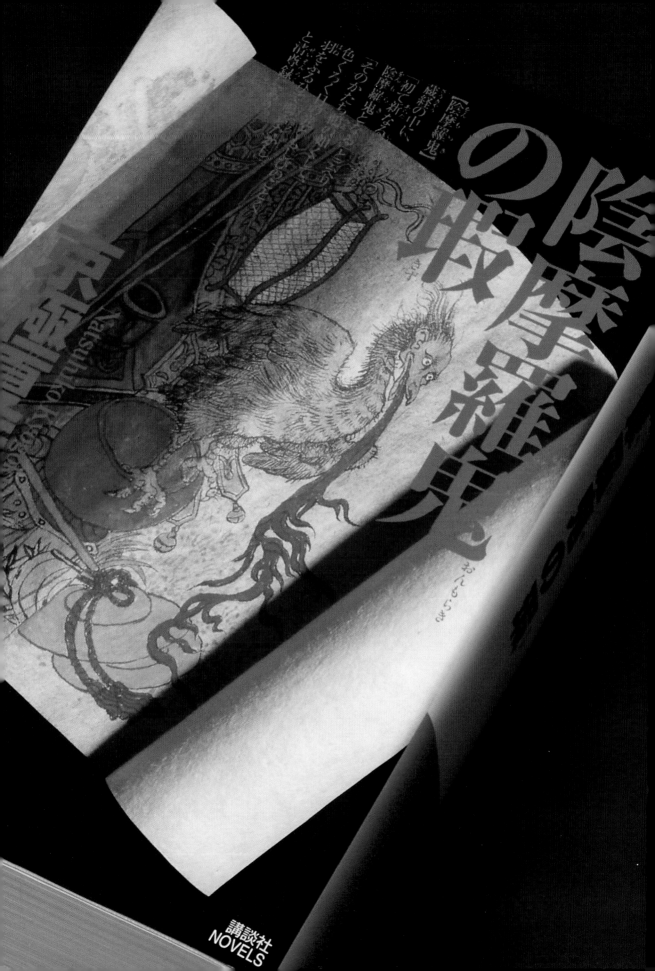

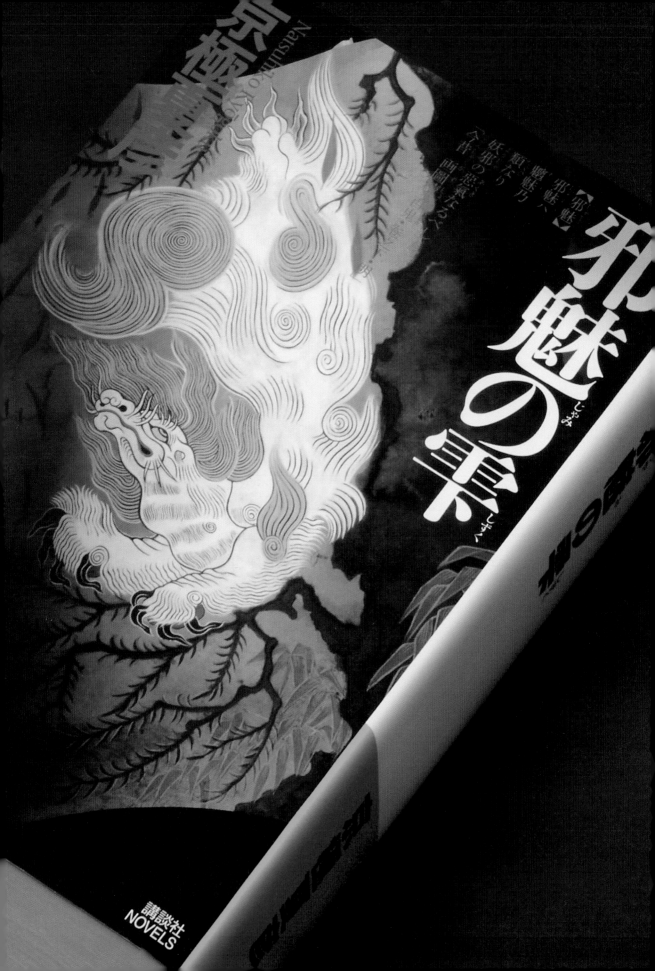

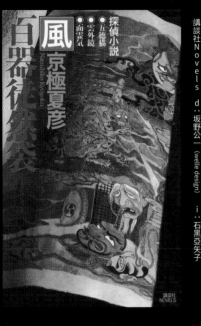

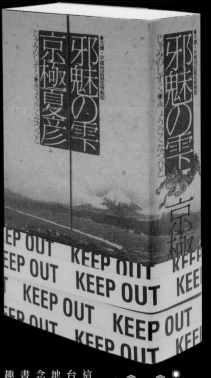

探偵小説
●面靈氣
●雲外鏡
●五德貓
●探偵小説

風

百器徒然袋

京極夏彦
Natsuhiko Kyogoku

●百鬼夜行系列

《百器徒然袋・陰 完本版》2004年
《百器徒然袋・陰 完本版》2016年
《百鬼夜行：陽完本版》2016年
《今昔百鬼拾遺：月》2020年

講談社Novels d：坂野公一（welle design） i：石黑亞矢子

百鬼夜行 陰
新版
Natsuhiko Kyogoku
京極夏彦

●小袖の手
●文車妖妃
●目目連
●鬼一口
●煙々羅
●倩兮女
●火間蟲入道
●燈立妖
●毛倡妓
●川赤子

完本 百鬼夜行

陽

京極夏彦

●青行燈
●大音
●雨女房
●墓の火
●鬼童
●屏風闚
●目競
●蛇帶
●青鷺火
●古庫裏婆

●百鬼夜行系列

《邪魅之雫》2006年（右）

講談社Novels d：坂野公一（welle design） i：石黑亞矢子

《邪魅之雫 大磯・平塚地區限定特裝版》
（邪魅の雫 大磯・平塚地区限定特裝版 暫譯）2006年（上）

講談社Novels d：坂野公一（welle design）

這本地區限定特裝版書衣正面是《邪魅之雫》的故事舞台——大磯的風景，背面則印上當時的地圖。此外還特地採用讓人聯想到案件的「KEEP OUT」封鎖線概念設計了黃色書腰。規劃一上市即於大磯、平塚地區的書店限定販售，希望能讓讀者享受一種聖地巡禮般的樂趣。（講談社文庫出版部擔當部長 栗城浩美）

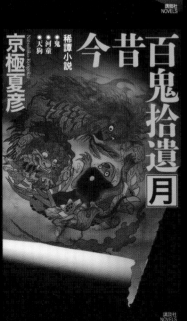

稀譚小説
●鬼
●河童
●天狗

今昔

百鬼拾遺 月

Natsuhiko Kyogoku
京極夏彦

辰巳四郎先生驟逝後，本系列自二〇〇四年《百器徒然袋：風》開始，所有的Novels版封面插畫皆改由石黑亞矢子小姐繪製。

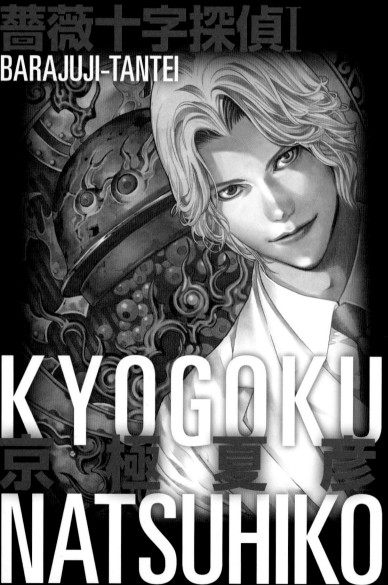

薔薇十字探偵Ⅰ

BARAJUJI-TANTEI

KYOGOKU
京　極　夏　彦
NATSUHIKO

講談社 コンビニ
ノベルス　KODANSHA　Convenience
Paperback Series　500yen

《薔薇十字偵探Ⅰ》 2008年
講談社MOOK　d：坂野公一
(welle design)　i：小畑健

●百鬼夜行系列
《姑獲鳥之夏 分集文庫版（上・下）》 2009年
講談社文庫　期間限定封面
d：坂野公一 (welle design)　i：小畑健

魍魎の匣
Mouryou no Hako

京極夏彦

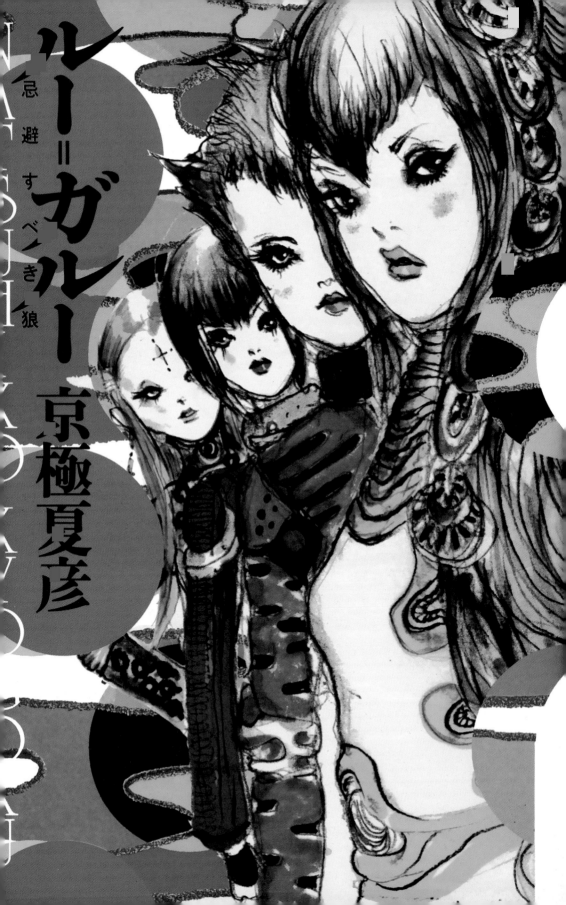

《Loups＝Garous：應迴避之狼》（ルー＝ガルー 忌避すべき狼，暫譯）2001年
德間書店　單行本　d：祖父江慎（cozfish）　i：小岐須雅之

由於這是部向讀者募集設定再加入故事中的創新作品，因此我們委託祖父江慎先生設計裝幀，為本書打造鮮明的形象。全書從內文字體、字距行距到比三十二開更小的變形開本設計都是祖父江先生精心設計的成果。封面插畫家則是立刻敲定為小岐須雅之先生。小岐須先生為本書繪製了四名充滿魅力的少女，與這本帶有美漫風格的近未來少女武俠小說相當契合，完成了新潮又時髦的封面。許多讀者反應：「看到封面就買了！」（國田）

《Loups＝Garous：應迴避之狼 新書版》2004年
德間書店　TOKUMA NOVELS　d：祖父江慎（cozfish）　i：小岐須雅之

由於新書版③版面較單行本小，便只畫出主角，讓她從背後與赤狼融為一體，強化封面的吸引力。（國田）

新書版
ルー＝ガルー
忌避すべき狼
京極夏彦
TOKUMA NOVELS

③：日本書籍的一種出版形式，平裝小型書籍，與Novels一樣規格為17.3×10.5公分，內容以出版評論、報導、學術入門書為主。

「京極先生是天才。」

這是德間書店創辦人德間康快先生在等待《Loups＝Garous》製作期間，讀了中央公論新社出版的《偷窺狂小平次》（覗き小平次，暫譯）後發出的感嘆。

當時，敝公司正在規劃開發小說、動畫、遊戲等各種領域的內容作品，特別央請京極夏彥先生為身為基石的小說執筆。討論時我們提到可以「和讀者雙向互動」，便以此發想為起點，於動畫募集月刊《Animage》上向讀者募集「未來（2035年）的社會樣貌」，將其添加進故事中創造出了這部作品。遺憾的是，董事長來不及看到完成後的作品，但我始終記得他滿心期待的樣子。

此外，針對水木茂老師專區以及好幾台螢幕與電腦中播放的過往影像影像與時代劇，京極先生清晰的解說也總是令我嘆為觀止。拜訪京極家時，那座被書籍填滿、堆到直達天花板的書庫實在令人驚嘆。

（德間書店文藝編輯部企劃　國田昌子）

《Loups=Garous：應廻避之狼》
講談社Novels　2009年
d：坂野公一（welle design）　i：redjuice

京極夏彦

HATSUHIKO KYOGOKU

ルー
ガルー

LOUPS=GAROUS

忌避すべき狼

KODANSHA NOVELS

024

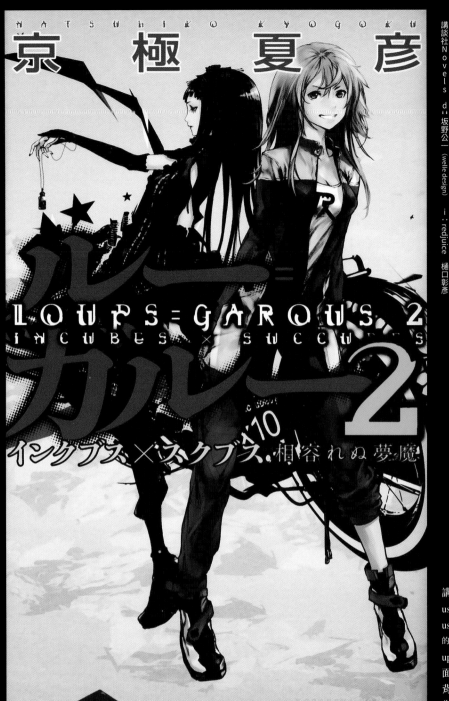

京極夏彦

NATSUHIKO KYOGOKU

LOUPS=GAROUS 2
INCUBES × SUCCUBES

ルー＝ガルー2

インクブス×スクブス 相容れぬ夢魔

《Loups＝Garous 2 Incubes × Succubes：勢不兩立的夢魔》

〈ルー＝ガルー2 インクブス×スクブス 相容れぬ夢魔，暫譯〉 2011年

講談社Novels

d：坂野公一（welle design）

i：reduce 樋口彰彦

講談社Novels版的《Loups＝Garo
us：應廻避之狼》與《Loups＝Garo
us 2 Incubes × Succubes：勢不兩立
的夢魔》皆為雙面書衣設計。《Lo
ups＝Garous 應廻避之狼》的書衣背
面為電影版插畫，第二集的書衣
背面則是請漫畫版作者樋口彰彦
先生繪製新圖。

ヒト
Hi To
ごろし
Go Ro Shi

京極夏彦
Natsuhiko Kyogoku

新潮社

《殺人》（ヒトごろし，暫譯）2018年

新潮社　單行本

d：新潮社裝幀室　j：池上遼一

（前新潮社出版部／目前正在籌備個人出版社
照山朋代）

封面插畫由漫畫界的傳奇——池上
遼一先生繪製。如此豪華的組合陣
容，是我們在討論《週刊新潮》上
的連載要使用怎樣的插畫時，由京
極夏彦先生本人親自提案，最終加
以實現。新潮社裝幀室的黑田貴先
生從連載插畫中選了土方這張氣勢
磅礴的背影，看不見主角的表情反
而令人不斷延伸想像，打造出緊張
感十足的封面。

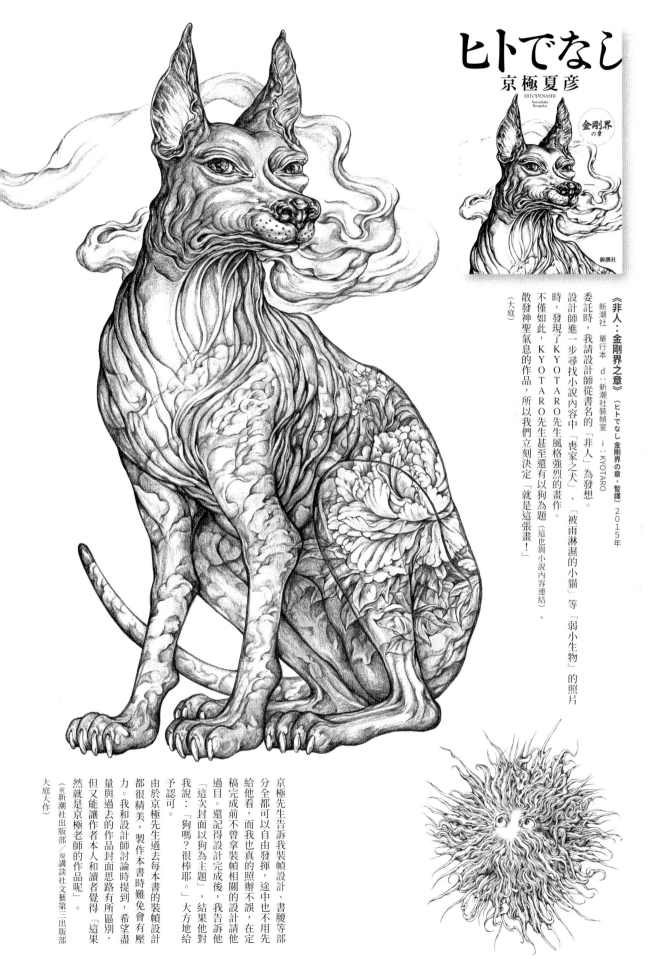

ヒトでなし
京極夏彦
HITODENASHI
Natsuhiko Kyogoku

金剛界の章

新潮社

《非人：金剛界之章》（ヒトでなし 金剛界の章，暫譯）2015年
新潮社　單行本　d：新潮社裝幀室　i：KYOTARO

委託時，我請設計師從書名的「非人」為發想。

設計師進一步尋找小說內容中「喪家之犬」、「被雨淋濕的小貓」等「弱小生物」的照片時，發現了KYOTARO先生風格強烈的畫作。

不僅如此，KYOTARO先生甚至還有以狗為題（這也與小說內容連結）、散發神聖氣息的作品，所以我們立刻決定「就是這張畫！」

（大庭）

京極先生告訴我裝幀設計、書腰等部分全都可以自由發揮，途中也不用先給他看，而我也真的照辦不誤，在定稿完成前不曾拿裝幀相關的設計請他過目。還記得設計完成後，我告訴他「這次封面以狗為主題」，結果他對我說：「狗嗎？很棒耶。」大方地給予認可。

由於京極先生過去每本書的裝幀設計都很精美，製作本書時難免會有壓力。我和設計師討論時提到，希望盡量與過去的作品封面思路有所區別，但又能讓作者本人和讀者覺得「這果然就是京極老師的作品呢」。

（前新潮社出版部／現講談社文藝第三出版部
大庭大作）

《呦咻咻（暫）》（どすこい（仮），暫譯）2000年
集英社　單行本　d：祖父江慎（cozfish）　i：しりあがり寿

由於我寫企劃書時單行本的書名尚未定案，因此在書名後加了個「暫」字，結果就被京極先生沿用、成了最終的書名了。這是個關於胖子的故事，為了營造書本的分量感，使用具有厚度的紙張（但因為是輕鬆的內容，選擇低磅數），四邊裁成圓角，讓整體書頁圓滾滾的，再以透明箔表現汗流浹背的酷熱難耐。我和祖父江慎先生討論時決定「由於這是個很胡鬧的故事，所以裝幀也要很胡鬧」，像是內文字體稍微傾斜（想像成胖子跌倒的感覺）等等，給印刷廠和裝訂廠添了不少麻煩（汗）。（前集英社編輯部／現HOME-SHA常務董事　遲塚久美子）

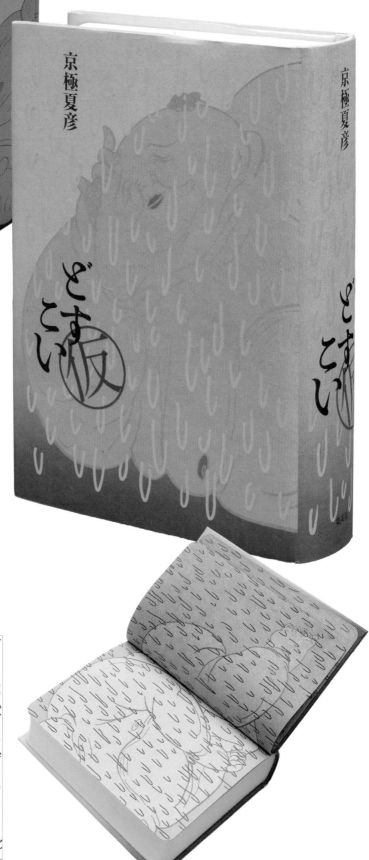

《呦咻咻（廉）》（どすこい（安），暫譯）2002年
集英社　新書版　d：祖父江慎（cozfish）　i：しりあがり寿

由於集英社旗下沒有出版Novels的書系，所以我們將本書偽裝成京極夏彥先生代表作的他社某書系（笑），心想運氣好的話或許還能放到他們的架上。既然是Novels版，便請祖父江慎先生以便宜廉價的方式製作，設計概念是堅決不花預算，書名也因而變成「廉」。由於這是個胡鬧的故事，這樣的安排大家應該也能接受吧。（遲塚）

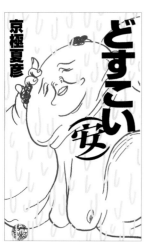

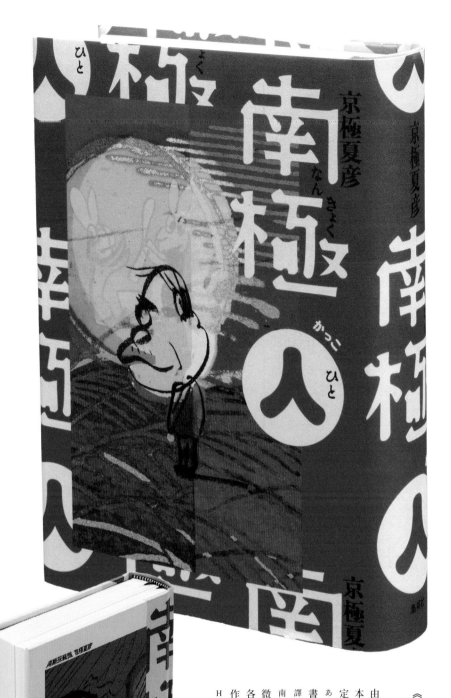

《南極（人）》2008年

集英社　單行本

d：祖父江慎（cozfish）　i：しりあがり寿

由祖父江慎先生裝幀設計，以雜誌合訂本為概念，各篇的文字間距與行距設定、字型、插畫（赤塚不二夫、秋本治、しりあがり壽、古屋兔丸）皆不相同。此外，本書也是《南極探險隊》（南極探検隊，暫譯）與《歸來的南極探險隊》（帰ってきた南極探検隊，暫譯）兩本書的合輯，形式稍微複雜，因此也插入了扉頁，並於最後各自附上一篇京極與赤塚、秋本聯手創作的內容為附錄。（前集英社編輯部／現HOME-SHA文藝圖書編輯部　高木梓）

《南極（廉）》2010年
集英社　新書版　d：祖父江慎（cozfish）　i：しりあがり寿

新書版與單行本一樣由祖父江慎先生擔綱設計，しりあがり寿先生繪製封面，也收錄了赤塚不二夫、秋本治、古屋兔丸等漫畫家的插畫。本書作為《南極（人）》的廉價版，基本上承襲了「合訂本」的概念，卻也重視Novels方便讀者閱讀的宗旨，像是雖然跟單行本一樣每篇使用不同的文字間距、行距與字型，版面卻清爽得令人驚訝。（高木）

製作這本書的過程很愉快呢（笑），開會時一直在講些很白癡的話。將搞笑進行小說化並不容易，就這點而言，京極先生的搞笑sense實在出類拔萃。京極先生第一本作品問世後，我立刻約他出來，詢問他能為我們寫哪一類的小說，但當時大部分的小說類型都已有其他出版社訂下。

「只有一個類型沒人願意接受。」
「什麼類型呢？」
「搞笑小說。」

因此，「搞笑小說」就決定由集英社負責了。

「呦咻」和「南極」系列都有出現類似我這樣（？）的女編輯。女編輯剛登場時我只覺得「咦？我是這樣的人嗎？」接著又自我安慰「編輯就是要被作者寫進書裡才有意義嘛」。然而，我將書拿給母親看後她卻對我說：「妳才不是那樣！」令我不禁感嘆原來自己是最不了解自己的人。系列裡也出現許多其他真實存在的角色，感謝大家都願意一笑置之（笑）。南極先生和椎塚很認真地在要笨呢。我原本期望退休前能看到京極夏彥寫出南極先生和椎塚老後的故事，現在已變成祈求能在臨死看到，寫在哪裡都好。（遲塚）

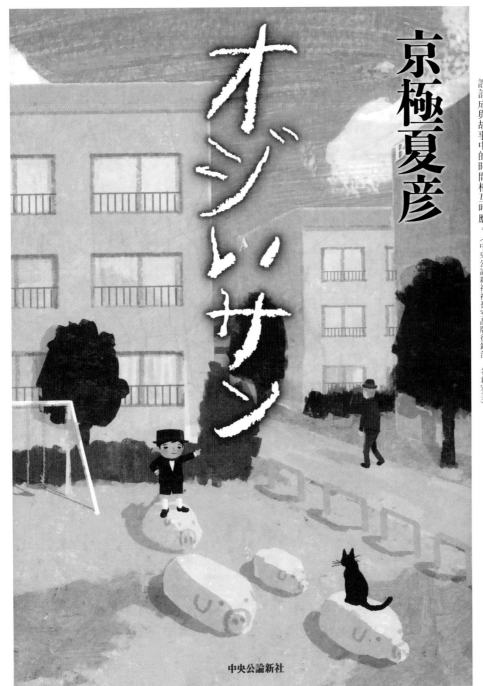

京極夏彦

オジいサン

中央公論新社

《爺爺》（オジいサン，暫譯）2011年

中央公論新社　單行本　d：山影麻奈　i：ヒロミチイト

單行本選用ヒロミチイト先生的油畫（文庫版是雕塑照片），試圖表現出主角那種一板一眼的可愛以及莫名的逗趣感。內文搭配的時鐘也設計成與故事中的時間相互呼應。（中央公論新社社長室品牌行銷部　名倉宏美）

七十二年
六箇月と
四日

七十二年
六箇月と
一日

七十二年
六箇月と
一日

七十二年
六箇月と
一日

七十二年
六箇月と
一日

七十二年
六箇月と
一日

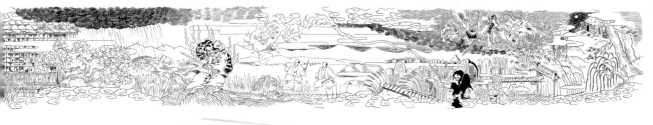

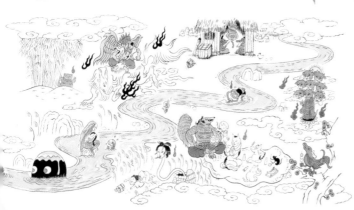

● 豆腐小僧系列

《豆腐小僧雙六旅途：出發 本朝妖怪興衰錄》（豆腐小僧雙六道中ふりだし 本朝妖怪盛衰錄，暫譯）2003年

講談社　單行本　d：坂野公一（welle design）　i：石黑亞矢子

是設計師將整本書打造成妖怪「豆腐小僧」手中的「豆腐」，並請石黑亞矢子小姐以「旅途」為概念，替前後襯頁和扉頁繪製了宛如繪卷般的豪華圖像。

welle design的坂野公一先生使出渾身解數的裝幀設計令可愛的豆腐小僧躍然紙上，散發獨一無二的存在感。（栗城）

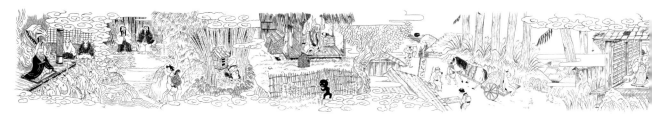

● 豆腐小僧系列

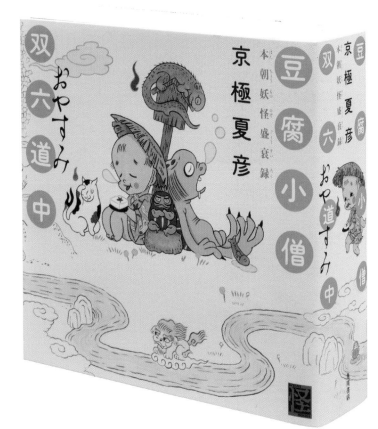

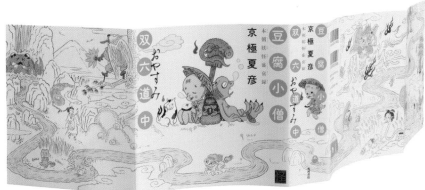

《豆腐小僧雙六旅途：晚安 本朝妖怪興衰錄》（豆腐小僧雙六道中おやすみ 本朝妖怪盛衰錄，暫譯）2011年

KADOKAWA 單行本 d：坂野公一（welle design） i：石黑亞矢子

由於講談社出版的前作單行本《豆腐小僧雙六旅途：出發 本朝妖怪興衰錄》設計成豆腐的樣子，
身為續集的本書便也承襲此一概念做成正方形。上一本是白色的板豆腐，
這本書便做成帶點黃色的雞蛋豆腐。（KADOKAWA角川文庫編輯部 岡田博幸）

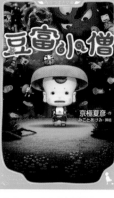

◉《豆腐小僧》系列

《豆腐小僧》2011年
角川文庫
d：ムシカゴグラフィクス
i：©2011《豆腐小僧》製作委員會

為了配合動畫電影《豆腐小僧》上映製作了全新的封面與寬版書腰。這個版本是以動畫海報主視覺為基礎，文庫版書名用的是與京極夏彥既有文庫風格相近的字體，角川翼文庫（つばさ文庫）的書名則是配合目標讀者群，選用可愛的字體，設計各不相同。（岡田）

《豆腐小僧別話》（豆腐小僧その他，暫譯）（文庫版）
d：館山一大 i：©2011《豆腐小僧》製作委員會

《豆腐小僧雙六旅途：出發 文庫版》（動畫電影寬書腰）2011年 皆為角川文庫

《妖怪之宴 妖怪之匣》（妖怪の宴 妖怪の匣，暫譯）2015年
KADOKAWA 單行本
d：片岡忠彥 i：福田好孝

本書透過京極先生介紹，使用曾在他高中母校美術社擔任顧問的畫家——福田好孝先生的書作。確定要用插畫後，我和設計師反覆討論溝通書名的位置，以求盡可能讓每一隻妖怪都能被看到。（岡田）

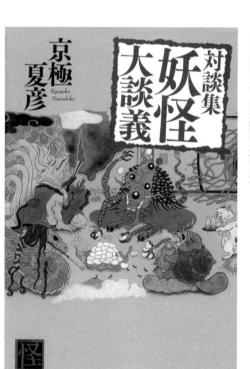

《對談集：妖怪大談義》（対談集 妖怪大談義，暫譯）2005年
KADOKAWA 單行本
d：片岡忠彥 i：石黑亞矢子

本書邀請石黑亞矢子小姐為封面描繪一幅符合「對談集」形式與書名「妖怪大談義」的畫作，最後呈現出來的是一群莫名逗趣可愛的妖怪，簡直就是「現代版妖怪繪卷」。（KADOKAWA兒童統籌部 武內由佳）

◉「　」談系列

《舊怪談》（ふるい怪談，暫譯）2013年
角川翼文庫
d：ムシカゴグラフィクス
i：染谷みのる

本書是為了讓小孩也能輕鬆拿在手中閱讀而編輯的兒童文庫版，將江戶時代根岸鎮衛的怪談筆記《耳袋》改編成親身經歷的敘事風格。原著中有些故事過於殘忍，經編輯部評斷後便不予收錄。（KADOKAWA《怪與幽》總編輯 似田貝大介）

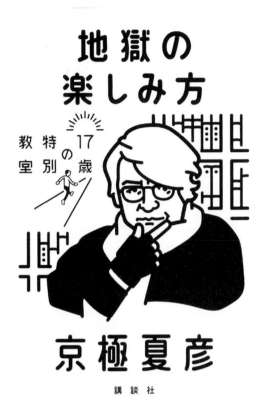

《17歲的特別教室：人間地獄 語言為器》 2019年

講談社 單行本 d：寄藤文平＋古屋郁美（文平銀座） i：寄藤文平

我們請設計師寄藤文平先生為本系列五位講者繪製肖像畫，他說京極先生是最好畫的人，我想，這應該要歸功於本人的角色魅力吧。插畫背景是京極先生的書櫃，由於想表現出京極先生對書籍的熱愛與執著，便請設計師將書中提到的「藏書整理術」意象也添入插畫中。（森山）

當初決定本系列宗旨為「由各個領域的專家開講『學校沒教的事』」時，我就希望一定要邀請京極先生。

提案時，我們原本以「如何找到能全心投入的事」為切入點，但京極先生在會議中迅速果斷地為我們釐清論點，一眨眼便形塑出書籍主題。我在獲得一種被精準按到穴道的快感之餘，也見證到京極先生那旁人難以模仿的特異功能。

公開募集聽眾的講座盛況空前，十幾歲的聽眾們給予我們許多熱烈的反饋，令人印象深刻。（講談社文藝第二出版部擔當部長 森山悅子）

京極先生演講時即便是相同的主題，每次的內容也都不同，而且幾乎不用事前準備，往往在休息室與我們閒聊到最後一刻，一上台卻又能將那份博學多聞發揮得淋漓盡致，令我每每能學習到「新知」。最後，又會在恰到好處的時間結束，不多也不少，沒有一秒誤差。

我從未看過如京極先生這般博學強記的人，不僅如此，那種將豐沛的知識以淺顯易懂的方式輸出的技巧更是一絕。《京極夏彥演講集：「妖怪」與「文字」的異談》是將京極先生演講時的錄音檔整理成文字稿後再進行編輯的作品，但在「文字檔」階段便已結構縝密，有條不紊，幾乎是可以直接出版的論文了。（文藝春秋宣傳行銷局、電商事業開發局執行董事 向坊健）

我原本提議使用京極夏彥先生自己的照片，但作家本人似乎興致缺缺，便改成和設計師一起從擅長妖怪畫的河鍋曉齋畫集中挑選符合本書內容的作品。編輯部心目中的第一名與京極夏彥先生的形象吻合，最後便成了大家現在看到的封面。「這幅畫怎麼樣呢？」「嗯，不錯啊。」在某場頒獎典禮後，我們和京極老師幾乎就是像這樣站著講完後就當場定案了。（向坊）

《京極夏彥演講集：「妖怪」與「文字」的異談》

（京極夏彥 講演集「おばけ」と「ことば」のあやしいはなし 暫譯）2021年

文藝春秋 單行本 d：野中深雪 i：河鍋曉齋

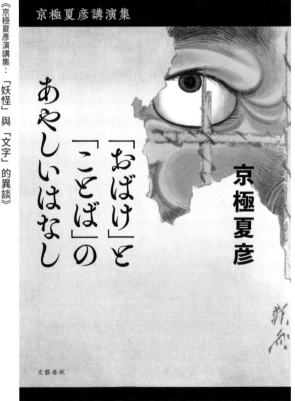

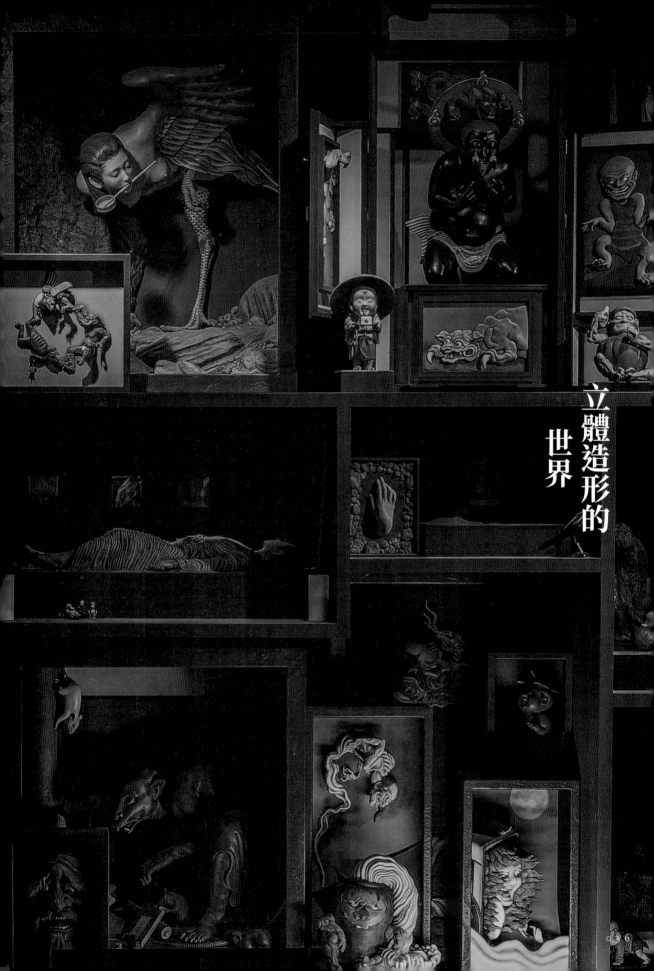

立體造形的世界

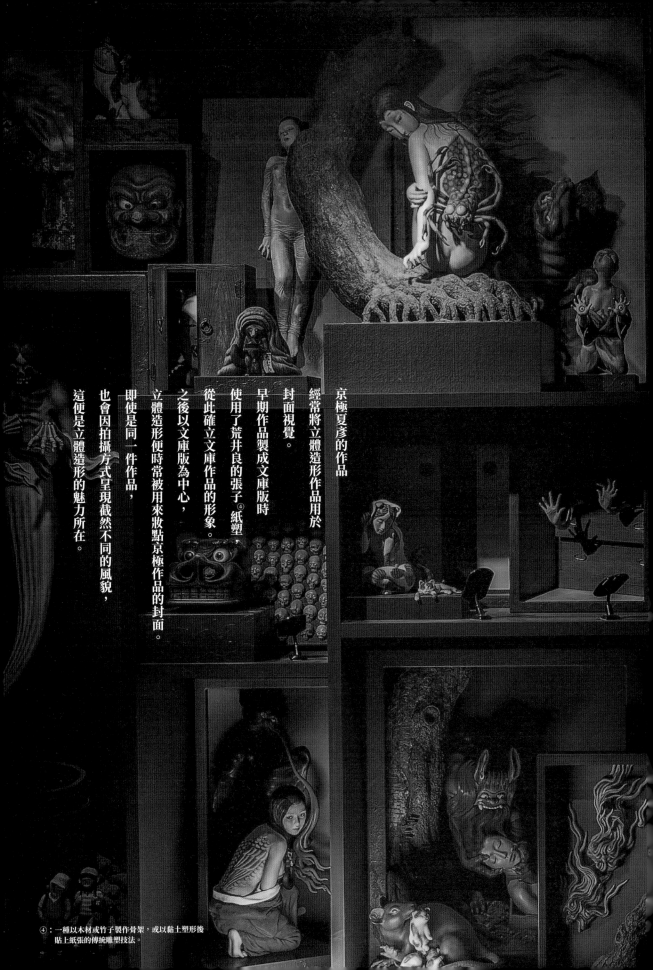

京極夏彥的作品
經常將立體造形作品用於
封面視覺。
早期作品製成文庫版時
使用了荒井良的張子④紙塑，
從此確立文庫作品的形象。
之後以文庫版為中心，
立體造形便時常被用來妝點京極作品的封面。
即使是同一件作品，
也會因拍攝方式呈現截然不同的風貌，
這便是立體造形的魅力所在。

④：一種以木材或竹子製作骨架，或以黏土塑形後
　貼上紙張的傳統雕塑技法。

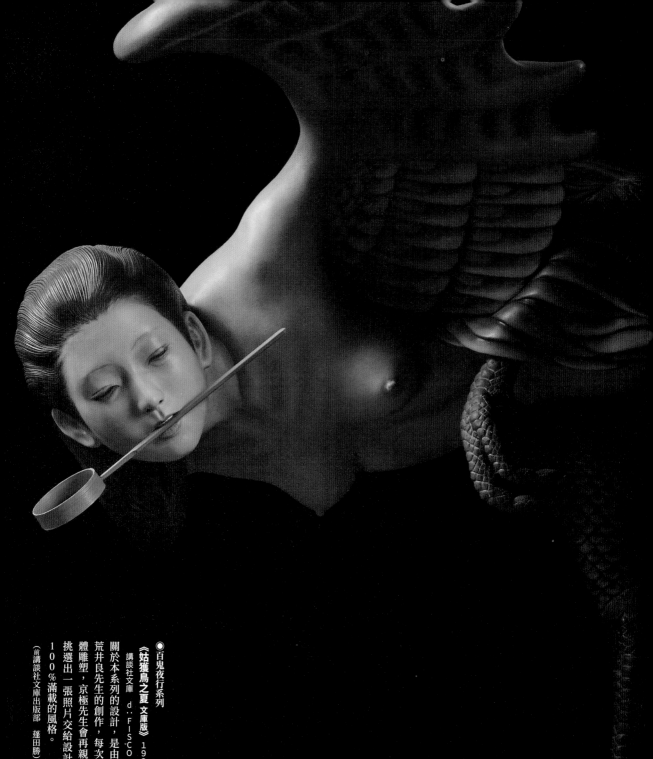

● 百鬼夜行系列

《姑獲鳥之夏 文庫版》 1998年

講談社文庫　d：FISCO　i：荒井良

關於本系列的設計，是由京極先生主動提出希望使用雕塑家荒井良先生的創作，每次都委託其打造全新作品。由於是立體雕塑，京極先生會再親自指導攝影師拍攝，從成品正片中挑選出一張照片交給設計師設計封面，可說是京極世界觀100％滿載的風格。

（前講談社文庫出版部　蓬田勝）

姑獲鳥の夏
文庫版

京極夏彦
Natsuhiko Kyogoku

講談社文庫

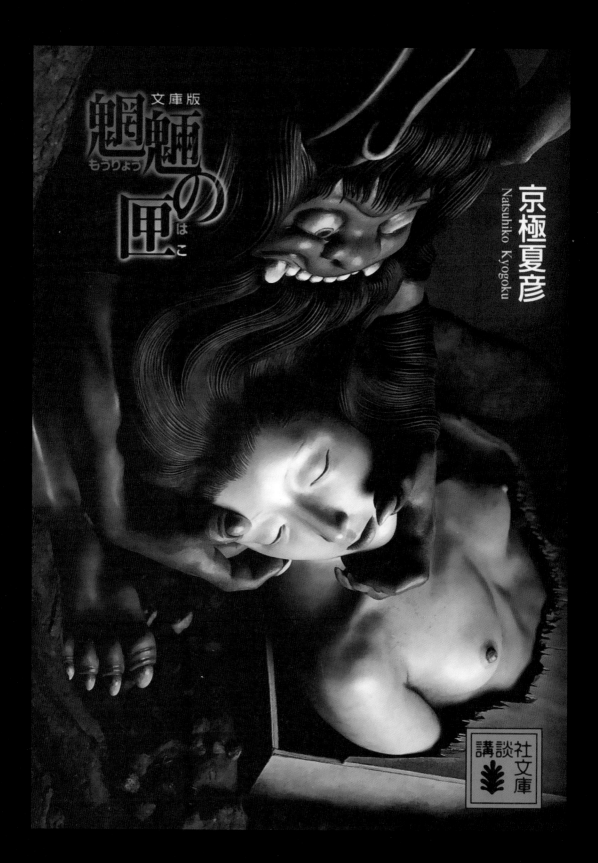

文庫版

魍魎の匣
もうりょう はこ

京極夏彦
Natsuhiko Kyogoku

講談社文庫

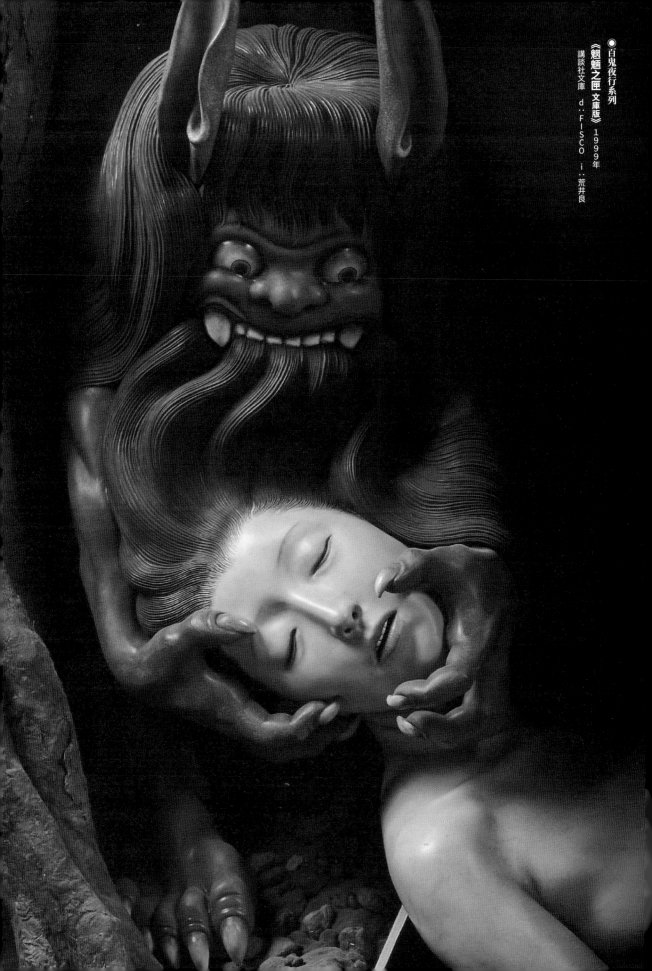

● 百鬼夜行系列
《魍魎之匣 文庫版》 1999年
講談社文庫 d∴FISCO i∴荒井良

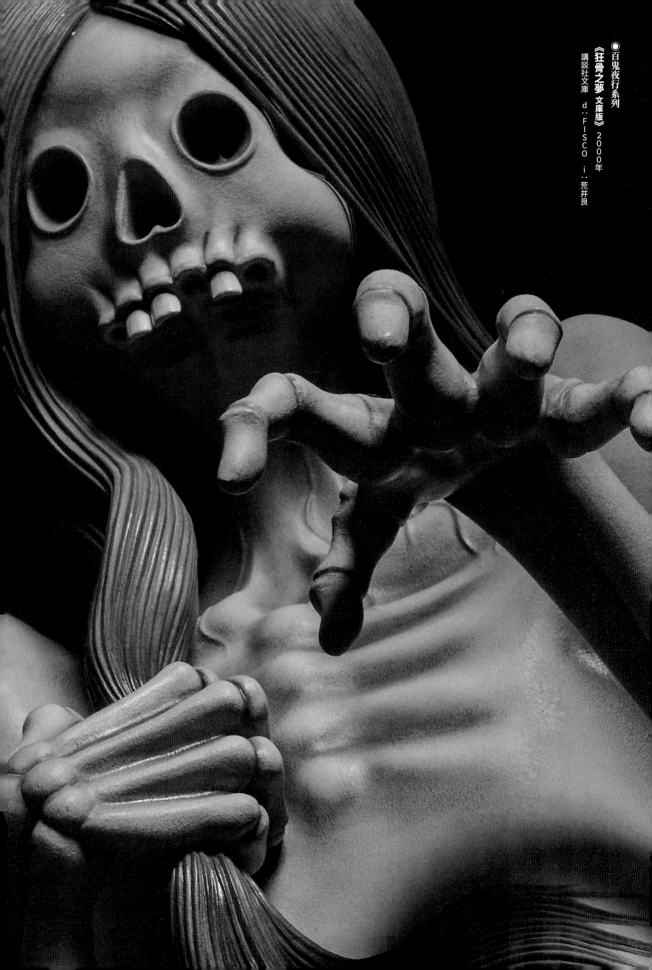

● 百鬼夜行系列
《狂骨之夢 文庫版》2000年
講談社文庫　d：FISCO　i：荒井良

文庫版

狂骨の夢
きょうこつ の ゆめ

京極夏彦
Natsuhiko Kyogoku

鐵鼠の檻

てっそ

の

おり

文庫版

京極夏彦

Natsuhiko Kyogoku

講談社文庫

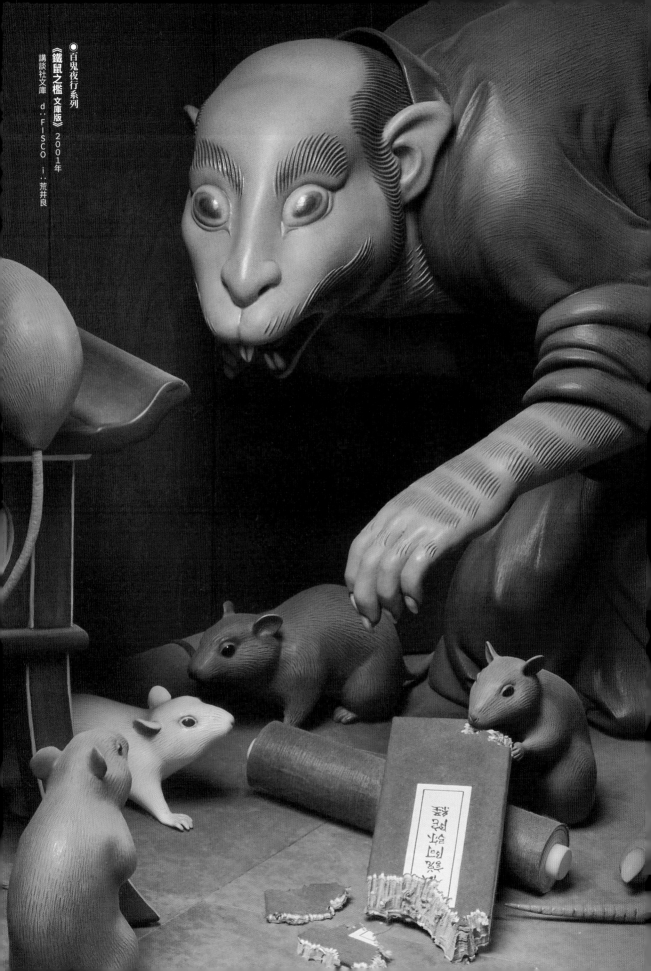

百鬼夜行系列
《鐵鼠之檻 文庫版》
講談社文庫　2001年
d∴FISCO　i∴荒井良

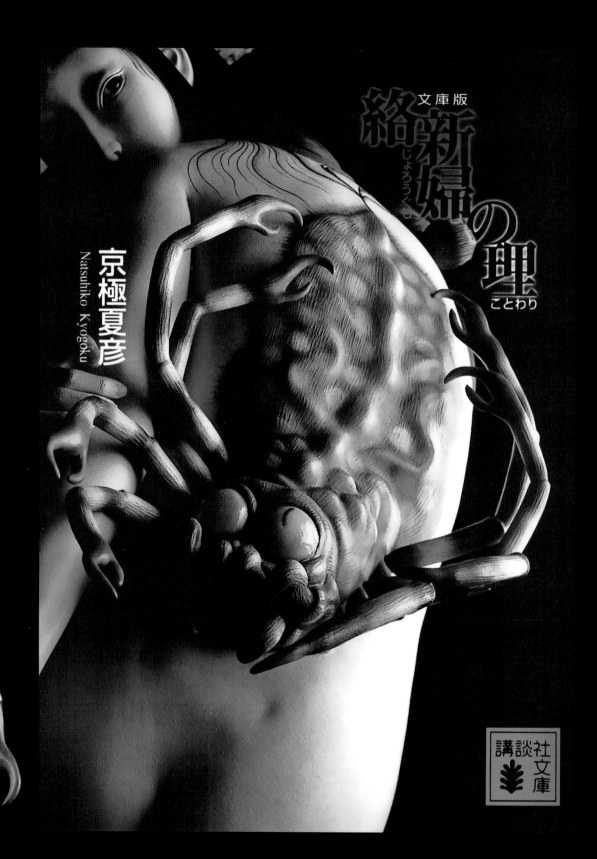

文庫版

絡新婦の理（じょろうぐも）

理（ことわり）

京極夏彦
Natsuhiko Kyogoku

講談社文庫

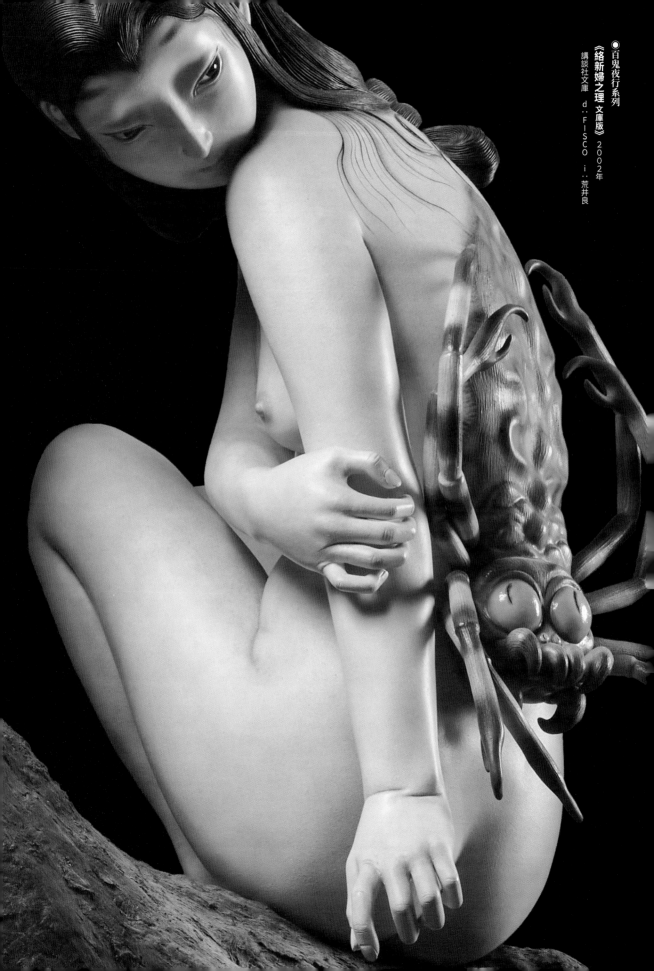

●百鬼夜行系列
《絡新婦之理 文庫版》 2002年
講談社文庫　d‧FISCO　i‧荒井良

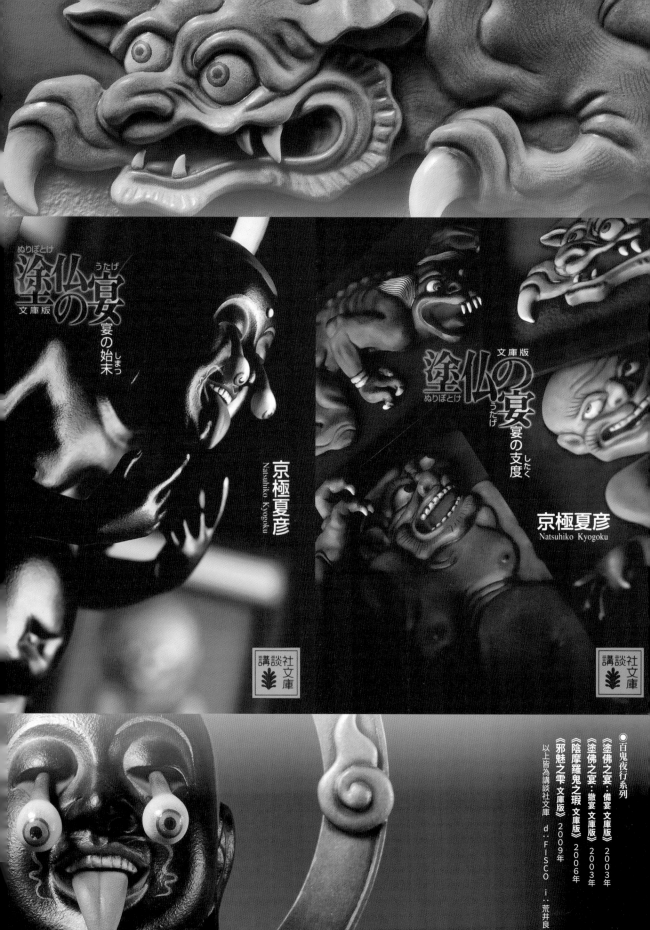

塗仏の宴
文庫版
宴の始末
うたげ
しまつ
ぬりぼとけ

京極夏彦
Natsuhiko Kyogoku

文庫版
塗仏の宴
うたげ
宴の支度
したく
ぬりぼとけ

京極夏彦
Natsuhiko Kyogoku

講談社文庫

講談社文庫

◎百鬼夜行系列

《塗佛之宴：備宴 文庫版》 2003年
《塗佛之宴：撤宴 文庫版》 2003年
《陰摩羅鬼之瑕 文庫版》 2006年
《邪魅之雫 文庫版》 2009年

以上皆為講談社文庫
d：FISCO　i：荒井良

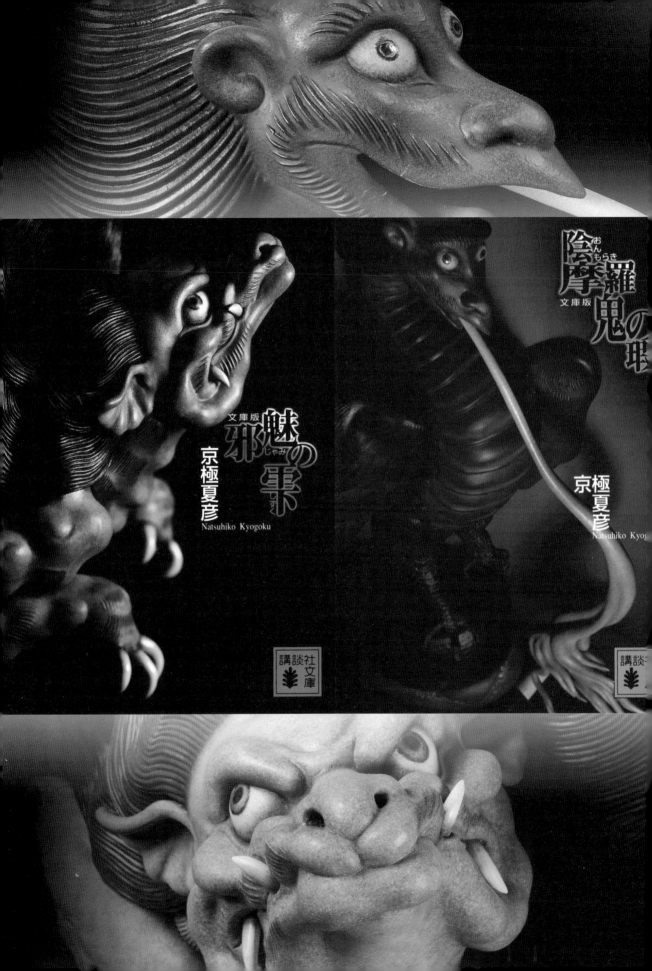

狂骨の夢
京極夏彦

魍魎の匣
京極夏彦

姑獲鳥の夏
京極夏彦

塗仏の宴
宴の支度
京極夏彦

絡新婦の理
京極夏彦

鉄鼠の檻
京極夏彦

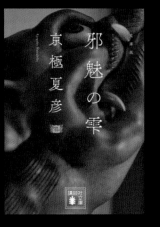

邪魅の雫
京極夏彦

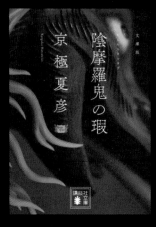

陰摩羅鬼の瑕
京極夏彦

塗仏の宴
宴の始末
京極夏彦

●百鬼夜行系列　全新封面
2016年　講談社文庫　d：坂野公一（welle design）

二〇一六年，從《姑獲鳥之夏》到《邪魅之雫》，講談社為百鬼夜行系列總計九本書製作了全新封面。照片與書名字體編排煥然一新，成為京極作品文庫版的新型態。

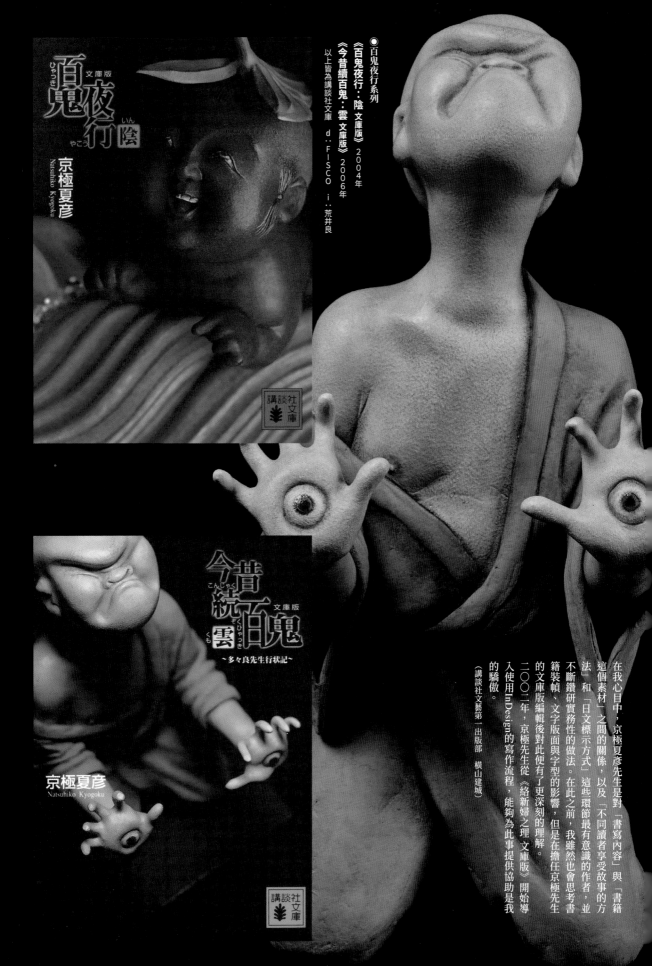

●百鬼夜行系列

《百鬼夜行：：陰 文庫版》2004年

《今昔續百鬼：：雲 文庫版》2006年

以上皆為講談社文庫 d：：FISCO i：：荒井良

文庫版
百鬼夜行陰

京極夏彥
Natsuhiko Kyogoku

今昔続百鬼雲 文庫版
～多々良先生行状記～

京極夏彥
Natsuhiko Kyogoku

在我心目中，京極夏彥先生是對「書寫內容」與「書籍這個素材」之間的關係，以及「不同讀者享受故事的方法」和「日文標示方式」這些環節最有意識的作者，並不斷鑽研實務性的做法。在此之前，我雖然也會思考書籍裝幀、文字版面與字型的影響，但是在擔任京極先生的文庫版編輯後對此便有了更深刻的理解。

二〇〇二年，京極先生從《絡新婦之理 文庫版》開始導入使用InDesign的寫作流程，能夠為此事提供協助是我的驕傲。

（講談社文藝第一出版部 橫山建城）

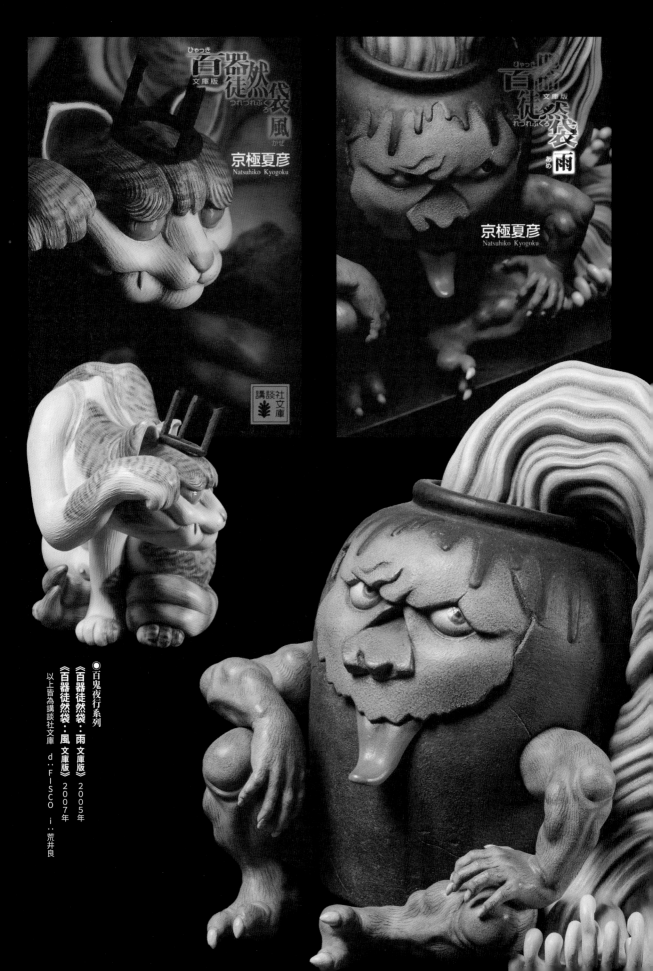

百器徒然袋 風
文庫版
京極夏彦
Natsuhiko Kyogoku

講談社文庫

百器徒然袋 雨
文庫版
京極夏彦
Natsuhiko Kyogoku

● 百鬼夜行系列
《百器徒然袋‧雨 文庫版》 2005年
《百器徒然袋‧風 文庫版》 2007年
以上皆為講談社文庫 d‥FISCO ¡‥荒井良

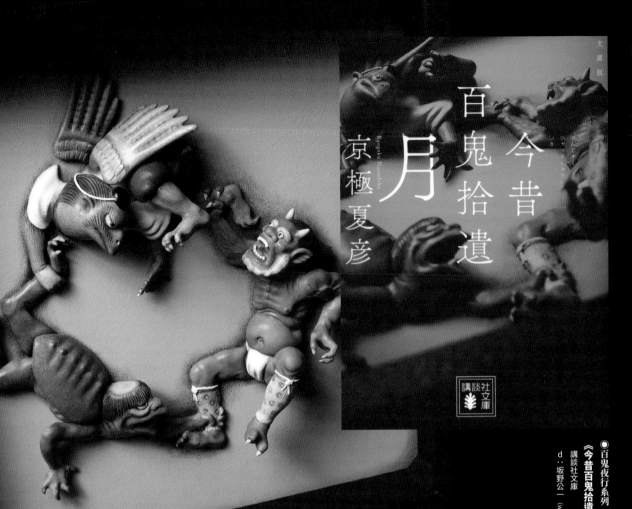

●百鬼夜行系列
《今昔百鬼拾遺：月 文庫版》2020年
講談社文庫
d：坂野公一 (welle design)　i：荒井良

●百鬼夜行系列
《百鬼夜行：陰 定本版》2015年
《百鬼夜行：陽 定本版》2015年
以上皆為文春文庫
d：石崎健太郎　i：荒井良

荒井良先生製作的〈小袖之手〉與〈目競〉兩尊妖
怪雕塑散發無與倫比的存在感，我們努力將那份優
美、恐怖、依稀的俏皮與實體創作獨有的立體感呈
現到讀者面前。

（文藝春秋翻譯出版部部長　永嶋俊一郎）

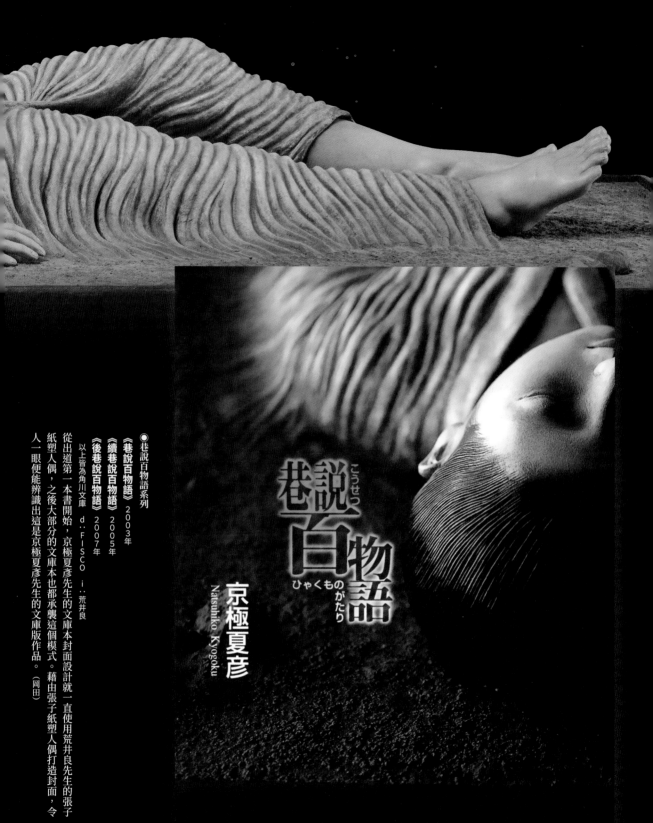

巷說百物語
こうせつ
ひゃくものがたり

京極夏彦
Natsuhiko Kyogoku

●巷說百物語系列
《巷說百物語》2003年
《續巷說百物語》2005年
《後巷說百物語》2007年
以上皆為角川文庫　d：FISCO　i：荒井良

從出道第一本書開始，京極夏彥先生的文庫本封面設計就一直使用荒井良先生的張子紙塑人偶，之後大部分的文庫本也都承襲這個模式。藉由張子紙塑人偶打造封面，令人一眼便能辨識出這是京極夏彥先生的文庫版作品。（岡田）

角川文庫

怪
KWAI
BOOKS

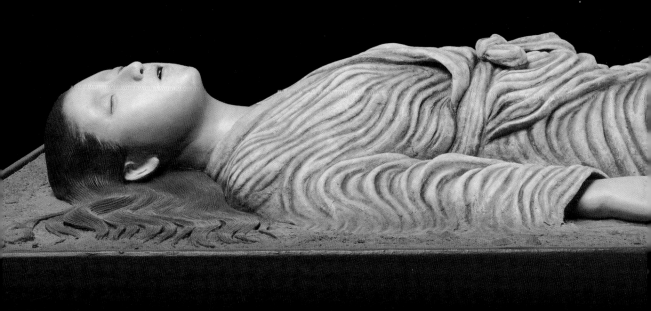

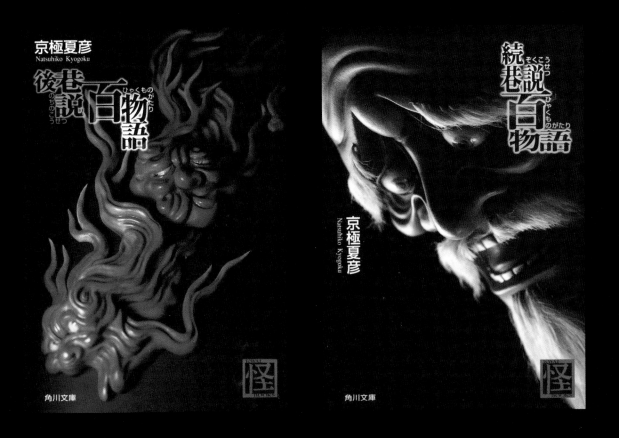

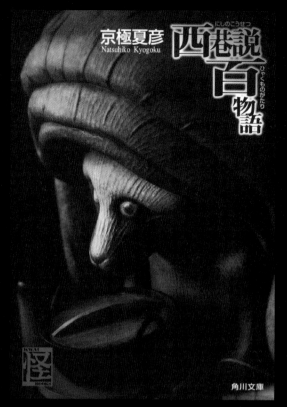

京極夏彦
Natsuhiko Kyogoku
西巷説
百物語
にしのこうせつ
ひゃくものがたり
怪
角川文庫

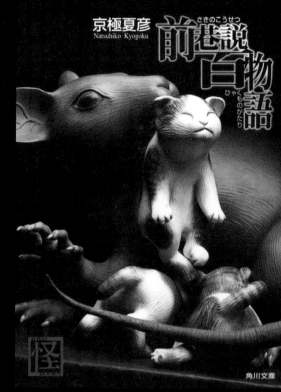

京極夏彦
Natsuhiko Kyogoku
前巷説
百物語
さきのこうせつ
ひゃくものがたり
怪
角川文庫

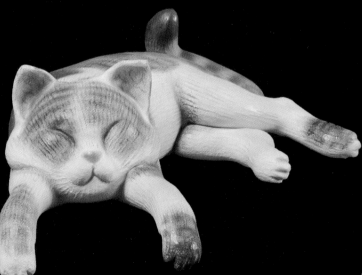

● 巷説百物語系列
《前巷説百物語》2009年　d：FISCO
《西巷説百物語》2013年　d：館山一大
以上皆為角川文庫　i：荒井良

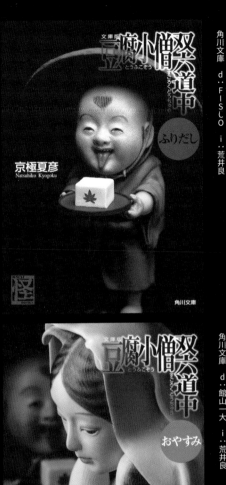

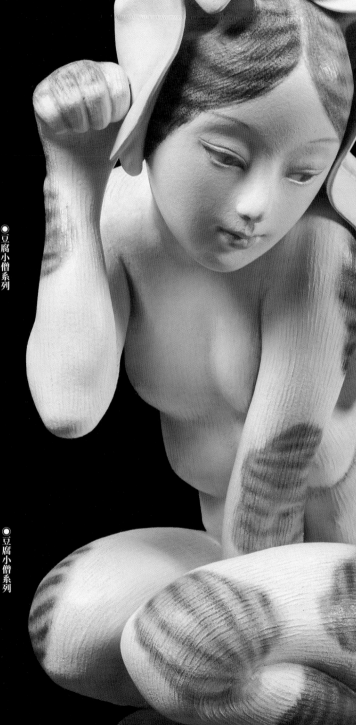

● 豆腐小僧系列

《豆腐小僧雙六旅途：出發 文庫版》

角川文庫　d：FISLO　i：荒井良

2010年

● 豆腐小僧系列

《豆腐小僧雙六旅途：晚安 文庫版》

角川文庫　d：館山一大　i：荒井良

2013年

● 豆腐小僧系列

《豆腐小僧別話》

角川文庫　d：館山一大　i：荒井良

2011年

《嗤笑伊右衛門》2001年 d：FISCO

《偷窺狂小平次》2008年 d：片山忠彥

《數不清的井》（數えずの井戸，暫譯）2014年 d：館山一大

以上皆為角川文庫 i：荒井良

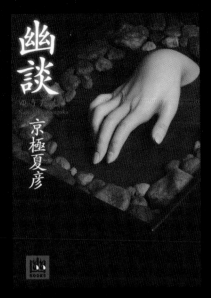

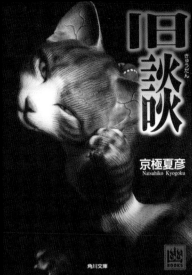

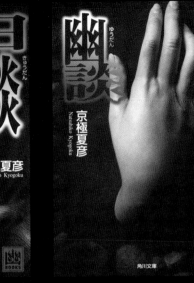

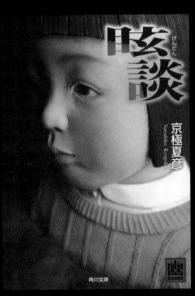

●「」談系列

《幽談》2012年（左上）
MF文庫　d：山田英春　i：荒井良

《舊談》（旧談，暫譯。由《旧怪談》改題）2016年

《幽談》2013年

《冥談》2013年

《眩談》2015年

以上皆為角川文庫　d：坂野公一（welle design）i：荒井良

《鬼談》2018年

《虛談》2021年

以上皆為角川文庫　d：館山一大　i：荒井良

京極先生的其他系列文庫本也都統一委託荒井良先生製作張子紙塑。由於「」談系列沒有特定具體主題，所以請雕塑師重現書中令人印象深刻的場景。（似田貝）

（文庫版 厭な小説，暫譯）2020年

角川文庫　d：坂野公一（welle design）　i：荒井良

《怎麼不去死？文庫版》

（怎麼不去死？文庫版）2012年

講談社文庫　d：坂野公一（welle design）　i：荒井良

《討厭的小說 文庫版》
祥傳社文庫　ｄ：松昭教（松昭教設計事務所，現Bookwall）　ｉ：荒井良
2012年

「製作文庫版時，可以認真下功夫的地方大概只有封面和目錄」。為了在人偶創作者荒井良先生製作的《討厭的小說》上找出「看起來最惹人厭的角度」，我在松昭教先生的工作室請攝影師帆刈一哉先生按下無數次快門。全部的工作人員一邊盯著觀景窗、還一邊不停地開喊著「好討厭喔～」（祥傳社文藝出版部　保坂智宏）

《對談集：妖怪大談義》
角川文庫　ｄ：FISCO　ｉ：荒井良
2008年

《妖怪之理 妖怪之檻 文庫版》
（文庫版 妖怪の理 妖怪の檻，暫譯）2011年
角川文庫　ｄ：館山一大　ｉ：荒井良

《妖怪之宴 妖怪之匣 文庫版》
角川文庫　ｄ：坂野公一 （welle design）　ｉ：荒井良
2020年

完全復刻
妖怪
馬鹿
ようかいばか

Natsuhiko Kyōgoku
京極夏彦
Katsumi Tada
多田克己
Kenji Murakami
村上健司

新潮文庫

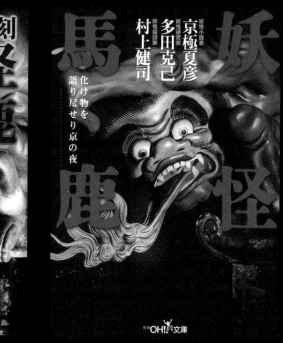

妖怪小説家
京極夏彦
妖怪研究家
多田克己
妖怪探訪家
村上健司

化け物を語り尽せり京の夜

妖怪馬鹿

OH！文庫

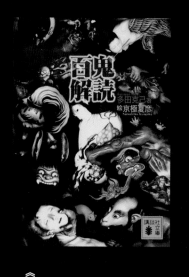

百鬼解読
多田克己著
絵 京極夏彦
Natsuhiko Kyōgoku

講談社文庫

《妖怪笨蛋》（妖怪馬鹿，暫譯）
2001年 新潮OH！文庫
合著：多田克己、村上健司
d：緒方修一 i：荒井良

本書由緒方修一先生擔綱設計，也是我與京極先生難以忘懷的初次合作。由於我是看了《姑獲鳥之夏》感到驚為天人後才成為本書的編輯，因此希望以妖怪的張子紙塑為封面。京極先生大方讓我從他收藏的荒井良先生的張子紙塑創作中挑選尚未在封面登場的作品使用。
（新潮社文庫出版部 新潮文庫編輯部次長 青木大輔）

《妖怪笨蛋 完全復刻版》（完全復刻 妖怪馬鹿，暫譯）
2008年 新潮文庫
合著：多田克己、村上健司
d：FISCO i：荒井良

由於原出版書系已經功成身退，我們便將本書移至社內主要書系，內容上做了增補，加入新的座談會內容，製作全新封面。裝幀設計委由FISCO擔任，使用與新潮OH！文庫版相同的張子紙塑，但是採不同角度拍攝，打造出同樣「魔性帥氣」的封面。（青木）

《百鬼解讀 文庫版》（文庫版 百鬼解読，暫譯）
講談社文庫
d：FISCO i：荒井良 2006年

《遠野物語remix》（遠野物語remix，暫譯）2014年
《遠野物語拾遺retold》（遠野物語拾遺retold，暫譯）
2015年
以上皆為角川文庫 原文：柳田國男
d：坂野公一〔welle design〕 i：荒井良

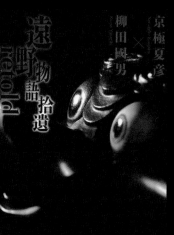

柳田國男
京極夏彦

遠野物語拾遺
retold

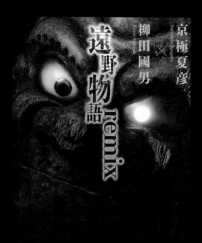

京極夏彦
Natsuhiko Kyogoku
×
柳田國男

遠野物語
remix

角川文庫 怪

角川文庫 怪

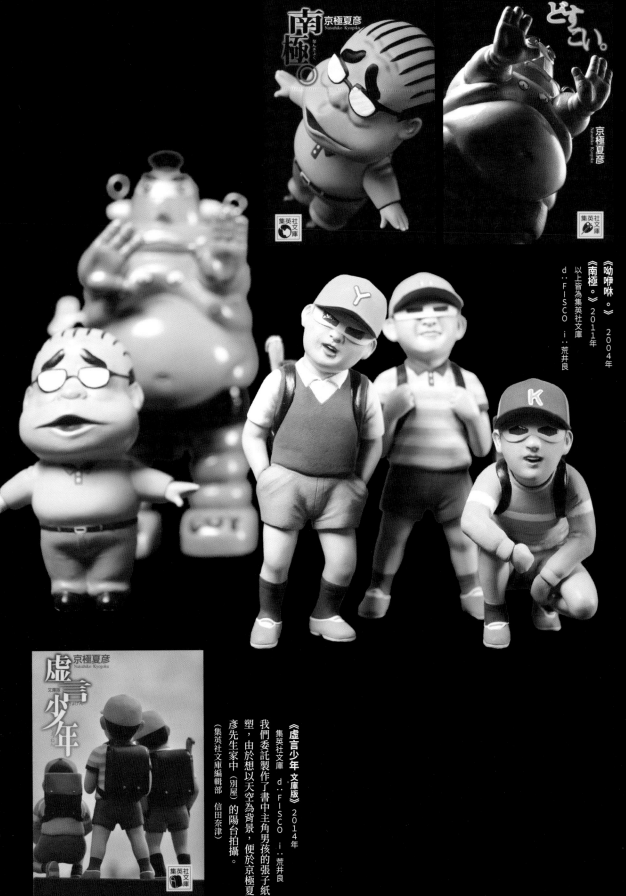

《呦咻咻。》 2004年
《南極。》 2011年
以上皆為集英社文庫
d‧FISCO　i‧荒井良

《虛言少年 文庫版》2014年
集英社文庫　d‧FISCO　i‧荒井良
我們委託製作了書中主角男孩的張子紙
塑，由於想以天空為背景，便於京極夏
彥先生家中（別屋）的陽台拍攝。
（集英社文庫編輯部　信田奈津）

與妖怪的邂逅
成為創作的原點

荒井良

小學時期透過水木茂作品邂逅的妖怪，成了我現在創作的原點。對無法融入學校生活的我而言，與妖怪的相遇就像獲得了一方容身之處，加上我從小就十分喜歡黏土與紙藝，便一心熱衷於將這些妖怪化成立體的模樣。

進入美術專門學校後，我雖然學到了雕刻、木雕、金屬雕塑等各式各樣的技法，卻始終找不到適合自己的素材，在不斷試錯的過程中，最後重新認識了「紙」這項素材。雖說是紙，但我一開始的作品較為類似紙模型，直到想起中學時代工藝課上學過的石膏模型，將紙應用到模型後才轉化到「張子」的技巧。

之後，我開始有能力以張子紙塑作品（主要是傳統鄉土玩具或民生工藝品）維生，以「工房もんも」的名義工作時，偶然在參加的水木茂粉絲俱樂部和京極夏彥先生出席同場活動，這便是我和他最初的相遇。當時，我心心念念的立體妖怪創作終於成形，在活動上發表了「妖怪葛籠＊1」的第一件作品《古籠火＊2》，引起他的注意，接下了為京極夏彥文庫版封面和扉頁製作張子的委託。自京極堂系列《姑獲鳥之夏》文庫版出版以來，持續創作了二十多年。

小型張子作品的製作期大約需二至三個月，大型作品則要花上一年的時間。京極先生對作品幾乎不太會有細節的要求，我一方面雖擔心，卻也感謝他給予我創作上的自由。

至今為止，我創作了五十多件的作品。作品完成前當然會有壓力，但一旦離開我身邊，之前宛如著魔般的執著不知為何便會瞬間消失無蹤。京極先生那邊的工作人員會來取成品，因此我只要將作品交給他們便功德圓滿。雖然對作者與出版社的人而言接下來才是真正的戰爭，不過在此之前於製作過程中感受到的時間速度與溫度，似乎會突然恢復成平日的步調。這種神奇的時間流動感對我而言十分迷人，也是我能長期持續創作迄今的理由之一。

荒井良（Arai Ryo）
一九五八年生於日本東京，先後於文化學院美術系、武藏野美術學園學習雕刻與雕塑。一九八九年以「工房もんも」的名義製作「川越張子」等傳統鄉土玩具，一九九六年開始創作一系列以妖怪為題材的作品「妖怪葛籠」，一九九八年起為京極夏彥先生製作文庫本封面，另有「MELTDOWN」、「EDIBLE」等系列作品。

＊1 「妖怪葛籠」（化けものつづら）為造型作家荒井良先生以妖怪為題材的的作品系列，為京極夏彥先生迄今五十多本的文庫本封面與扉頁擔綱主視覺。二〇〇六年出版作品集《妖怪葛籠─荒井良的妖怪張子》（化けものつづら─荒井良の妖怪張り子，暫譯。木耳社）。

〈古籠火〉張子紙塑分別用於《妖怪笨蛋》、《妖怪笨蛋完全復刻版》（P.26）封面。

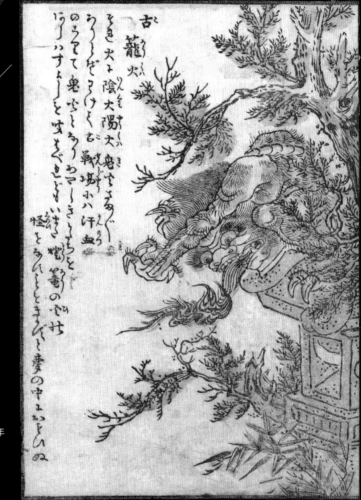

*2 〈古籠火〉
出自鳥山石燕《畫圖百器徒然袋》。

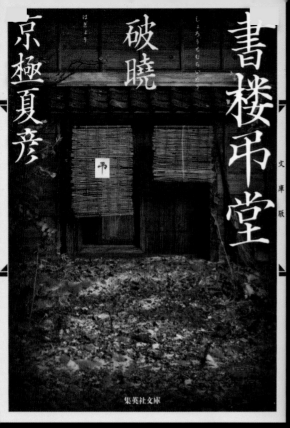

書楼弔堂 破曉 京極夏彦 文庫版 集英社文庫

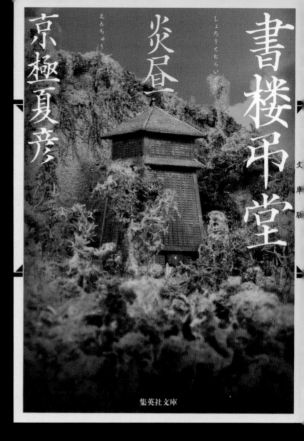

書楼弔堂 炎昼 京極夏彦 文庫版 集英社文庫

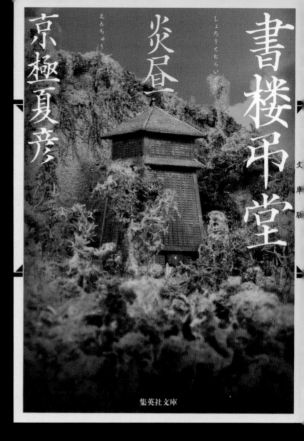

《書樓弔堂：破曉 文庫版》2016年

《書樓弔堂：炎晝 文庫版》

《書樓弔堂 炎晝 暫譯》2019年

以上皆為集英社文庫　d.:坂野公一 (welle design)　i.:遠藤大樹

由於想親眼看看地點和結構都充滿謎團的弔堂長什麼樣子，我便提議以立體透視模型製作封面。我們請造形作家遠藤大樹先生為「破曉」打造弔堂外觀的特寫，「炎晝」則是請他製作遠景，於設計師坂野公一先生的陪同下進行拍攝再著手設計。現在，我正在思考下一集要請造形作家製作什麼樣的模型。（信田）

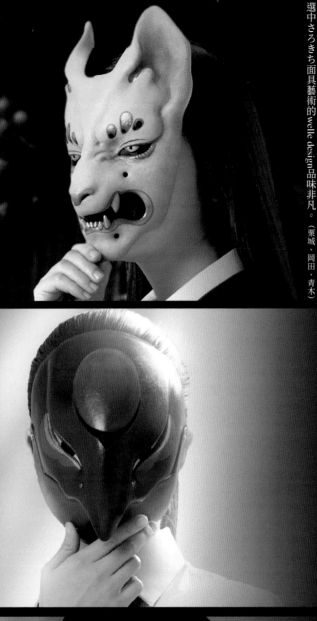

◉百鬼夜行系列

《今昔百鬼拾遺：鬼》 2019年
講談社TAIGA d：坂野公一＋吉田友美（welle design）
md：今田美櫻 ph：伊藤泰寬（講談社攝影部） i：さろきち

《今昔百鬼拾遺：河童》 2019年
角川文庫 d：坂野公一＋吉田友美（welle design）
md：今田美櫻 ph：伊藤泰寬（講談社攝影部） i：さろきち

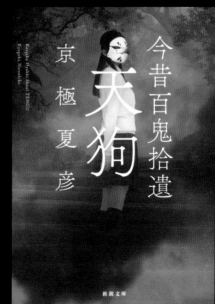

《今昔百鬼拾遺：天狗》 2019年
新潮文庫 d：坂野公一＋吉田友美（welle design）
md：今田美櫻 ph：伊藤泰寬（講談社攝影部） i：さろきち

橫跨講談社TAIGA（タイガ）、角川文庫、新潮文庫三大書系，連續三個月出版作品的企劃。三家出版社的負責人與設計師坂野公一先生來回討論，一起確立封面概念。

選中さろきち面具藝術的welle design品味非凡。（栗城、岡田、青木）

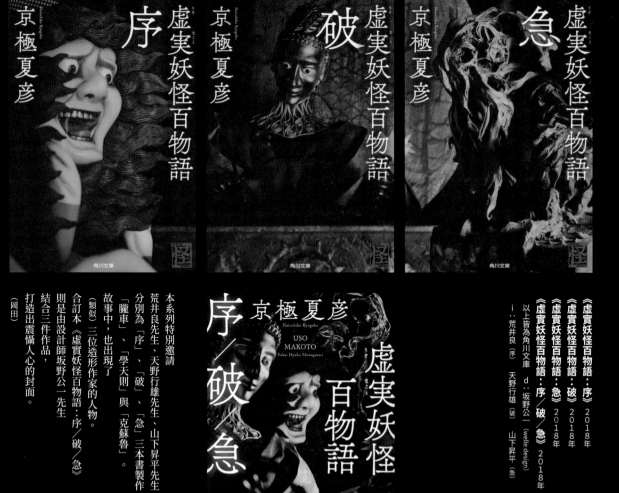

京極夏彦
Natsuhiko Kyogoku

序
虚実妖怪百物語

京極夏彦
Natsuhiko Kyogoku

破
虚実妖怪百物語

京極夏彦
Natsuhiko Kyogoku

急
虚実妖怪百物語

角川文庫

角川文庫

角川文庫

京極夏彦
Natsuhiko Kyogoku
USO
MAKOTO
Yokai Hyaku Monogatari

序
／
破
／
急
虚実妖怪
百物語

角川文庫

本系列特別邀請
荒井良先生、天野行雄先生、山下昇平先生
分別為「序」、「破」、「急」三本書製作
「朧車」、「學天則」與「克蘇魯」。
故事中，也出現了
（類似）三位造形作家的人物。

合訂本《虛實妖怪百物語：序／破／急》
則是由設計師坂野公一先生
結合三件作品，
打造出震懾人心的封面。
（岡田）

《虛實妖怪百物語：序》2018年
《虛實妖怪百物語：破》2018年
《虛實妖怪百物語：急》2018年
《虛實妖怪百物語：序／破／急》2018年
i：荒井良（序） d：坂野公一（welle design）
　　天野行雄（破）
　　山下昇平（急）
以上皆為角川文庫

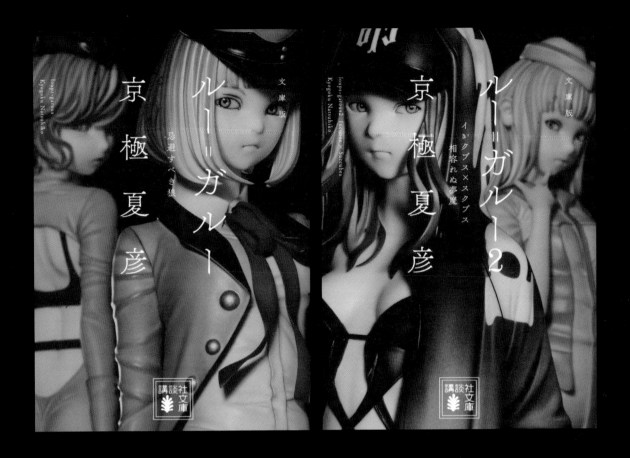

《Loups＝Garous：應迴避之狼 文庫版》2018年
《Loups＝Garous 2 Incubes × Succubes：勢不兩立的夢魔 文庫版》2018年
講談社文庫　ｄ：坂野公一（welle design）　ｉ：klondike

起初我考慮用插畫來製作封面，但是看過welle design的吉田友美小姐提議的造形師作品後，立刻就被其擄獲了。
造形師klondike製作的女孩子有種微妙的清冷氣息，與「Loups＝Garous」十分契合又能帶出新鮮感，因此馬上就
拍板定案。模型拍攝由坂野公一先生擔任指導，在klondike陪同下於講談社攝影棚完成。（栗城）

《殺人（上‧下）文庫版》2020年

新潮文庫　d：坂野公一（welle design）　i：MIDORO　ph：廣瀬達郎（新潮社攝影部）

「該如何將這本以土方歲三為主角的曠世巨作改成文庫本呢？」製作本書期間，我始終戰戰兢兢。經過幾天反覆的討論，我與welle design、社內的設計師決定了封面的方向，當造形作家MIDORO的模型送到新潮社時，我不禁為成品的美麗發出驚呼。（青木）

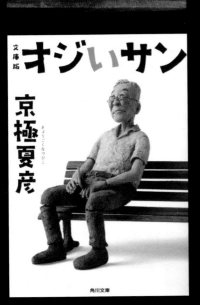

《爺爺》2015年

中公文庫　d：山影麻奈　i：作者不明

文庫本使用雕塑照，試圖表現出主角那種一板一眼的可愛以及莫名的逗趣感。（單行本用的是ヒロミチイト先生的油畫）。洋溢昭和氣息的雕塑作品是我在下北澤老物店尋得的物件，由於實在太喜歡便自掏腰包買下來，現在還放在我們家。（名倉）

《爺爺 文庫版》2019年

角川文庫　d：坂野公一（welle design）　i：岡本道康

本書是繼中公文庫後的第二版文庫本。由於京極先生的文庫版封面幾乎都是使用立體造形設計，中公文庫版也選了復古風的雕塑，我便與設計師坂野公一先生討論，希望能賦予角川文庫版一個嶄新的形象。最後，人偶創作者岡本道康先生製作的雕塑搭配別具氛圍的字體，成就出一款耐人尋味的封面。（岡田）

《非人：金剛界之章》2019年

新潮文庫　d：黑田貴（新潮社裝幀室）　i：水元かよこ　ph：柴田洋志

為了幫文庫版打造出與單行本截然不同風格的封面，我真的煩惱不已，與裝幀室的黑田絞盡腦汁、搜索枯腸，最後找到了水元かよこ小姐的九谷燒作品〈THIRD EYES〉。光是能讓京極先生感到驚艷這點就勝過了一切。（青木）

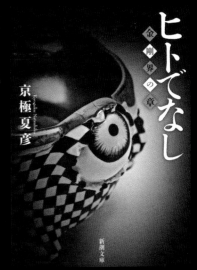

《人間地獄 語言為器 文庫版》2022年

講談社文庫　d：坂野公一（welle design）　i：石塚隆則

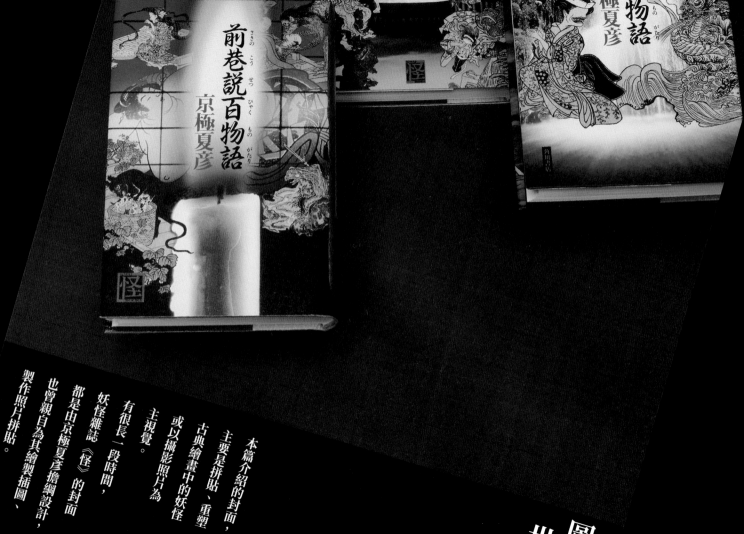

本篇介紹的封面，
主要是拼貼、重塑
古典繪畫中的妖怪，
或以攝影照片為
主視覺。

有很長一段時間，
妖怪雜誌《怪》的封面
都是由京極夏彥擔綱設計，
也曾親自為其繪製插圖、
製作照片拼貼。

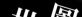

●巷說百物語系列

《巷說百物語》 1999年
《續巷說百物語》 2001年
《後巷說百物語》 2003年
《前巷說百物語》 2007年
《西巷說百物語》 2010年
《遠巷說百物語》 2021年

以上皆為KADOKAWA單行本

d：片岡忠彥

由於本系列是以江戶時期的志怪書
百物語：桃山人夜話》（繪者：竹原春
中出現的妖怪為題材，封面便以各作卷
的妖怪拼貼而成，醞釀一種時代小說的
團感。

（岡田）

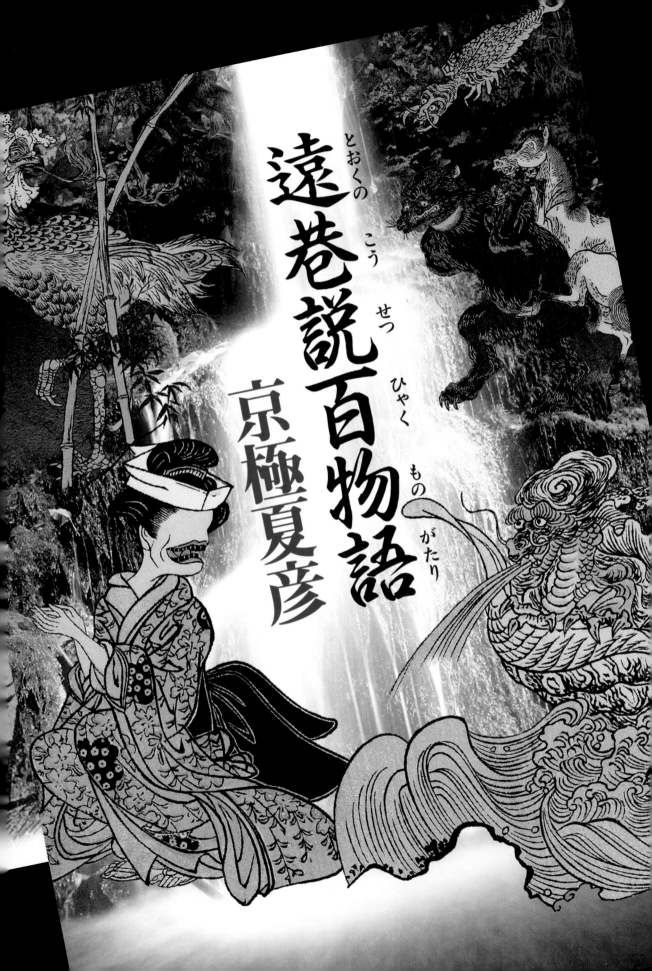

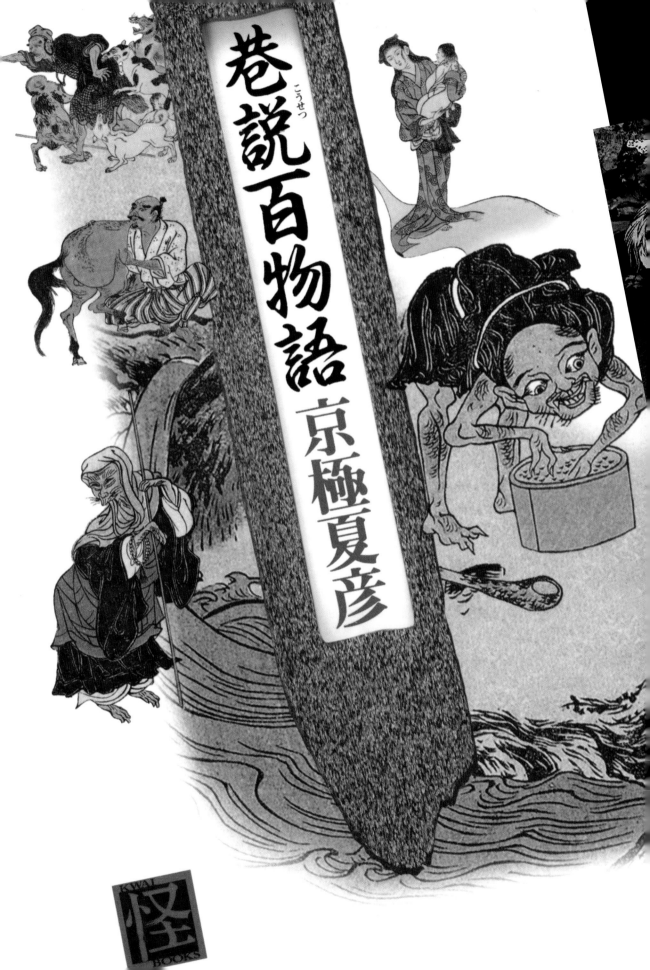

巷説百物語

こうせつ

京極夏彦

京極夏彦

嗤う伊右衛門

《嗤笑伊右衛門》
中央公論新社　單行本　d∴渡邊和雄　i∴森流一郎
1997年

由於這是本顛覆原版怪談印象的作品，因此設計師提議在封底放上反轉顏色後的封面插畫。目錄與頁眉特別打造了江戶時代話本的感覺，使用北齋的畫作、模仿歌舞伎定式幕，下足了功夫。《嗤笑伊右衛門》的製作與我們社內開始使用電腦排版書籍幾乎是同一時期，所以當年是一邊摸索一邊進行編輯作業的。（中央公論新社中公文庫編輯　村松真澄）

⑤：歌舞伎開幕與閉幕時固定使用的三色條紋布幕。

京極夏彦

覘き小平次

《偷窺狂小平次》
中央公論新社　單行本　d∴渡邊和雄　i∴森流一郎
2002年

京極夏彦

数えずの井戸

《數不清的井》
中央公論新社　單行本　d∴山影麻奈　ph∴勝又邦彥
2010年

封面裡陰森森的井口在內文中成為搭配各章扉頁的「圓」，貫穿全書，最後再於封底化為夜空中的一輪明月。我和設計師於鎌倉住宅區四處探訪，獲得主人同意後才拍下了這口古井。全書充滿呼應故事內容的巧妙設計，只有單行本才能實現。（名倉）

嗤う
伊右衛門
warau
Iemon
京極夏彦
Kyogoku Natsuhiko

BIBLIOTHEQUE
C★NOVELS

わらう いえもん

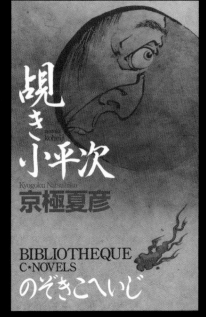

覗き
小平次
nozoki
koheiji
京極夏彦
Kyogoku Natsuhiko

BIBLIOTHEQUE
C★NOVELS

のぞきこへいじ

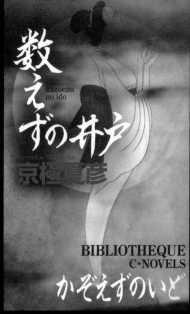

数え
ずの井戸
Kazoezu
no ido
京極夏彦
Kyogoku Natsuhiko

BIBLIOTHEQUE
C★NOVELS

かぞえずのいど

《嗤笑伊右衛門》1999年
《偷窺狂小平次》2005年
《數不清的井》2013年
以上皆為中央公論新社　C★NOVELS

d：辰巳四郎（嗤）　山影麻奈（偷‧數）　i：辰巳四郎（嗤）
東雲騎人（偷）　石黑亞矢子（數）

起初，我們委託辰巳四郎先生設計Novels版
封面，設計師為故事繪製了異世界的主角或妖怪透
過「圓」露出到現世的模樣，再親自拍攝正片入
稿。二〇〇三年，辰巳先生留下最後的封面作品
《續巷說百物語》後驟然離世，之後的Nove
ｌs版我們依舊保留基本格式，承襲原始的插畫構
圖與文字配置。（村松）

《嗤笑伊右衛門》2004年
《偷窺狂小平次》2012年
《數不清的井》2017年
以上皆為中公文庫

d：山影麻奈（num-books）　i：葛飾北齋

當初設計封面時，我的訴求是表現出「江戶怪談」
的氛圍，也因此在上光方面特別挑選霧P而非亮P，並試著以「葛飾北齋的花草
圖」為連結，營造系列整體性。（名倉）

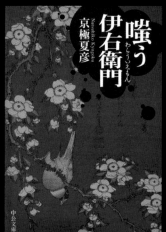

嗤う
伊右衛門
わらういえもん
京極夏彦
Natsuhiko Kyogoku

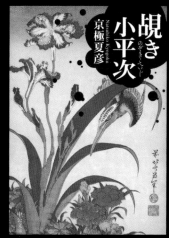

覗き
小平次
のぞきこへいじ
京極夏彦
Natsuhiko Kyogoku

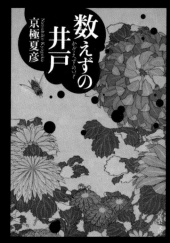

数えずの
井戸
かぞえずのいど
京極夏彦
Natsuhiko Kyogoku

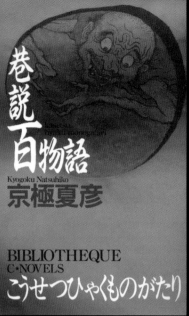

巻説
百物語
Kyogoku Natsuhiko
京極夏彦

BIBLIOTHEQUE
C・NOVELS
こうせつひゃくものがたり

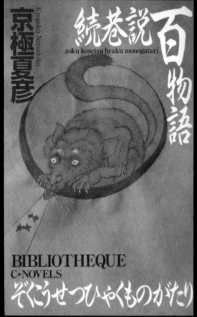

京極夏彦
Kyogoku Natsuhiko

続巻説百物語
zoku kosetsu hyaku monogatari

BIBLIOTHEQUE
C・NOVELS
ぞくこうせつひゃくものがたり

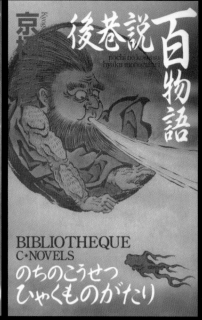

Kyogoku

後巻説百物語
nochi no kosetsu
hyaku monogatari

BIBLIOTHEQUE
C・NOVELS
のちのこうせつ
ひゃくものがたり





前巷説
百物語
saki no kosetsu
hyaku monogatari
Kyogoku Natsuhiko
京極夏彦

BIBLIOTHEQUE
C・NOVELS
さきのこうせつ
ひゃくものがたり

西巷説百物語
nishi no kosetsu
hyaku monogatari
Kyogoku Natsuhiko
京極夏彦

BIBLIOTHEQUE
C・NOVELS
にしのこうせつ
ひゃくものがたり

京極夏彦
Kyogoku Natsuhiko

遠巷説百物語
toku no kosetsu
hyaku monogatari

BIBLIOTHEQUE
C・NOVELS
とおくのこうせつひゃくものがたり

巷説百物語

京極夏彦

こうせつ
ひゃくものがたり

角川文庫

續巷説百物語

京極夏彦

ぞくこうせつ
ひゃくものがたり

怪

後巷説百物語

京極夏彦

のちのこうせつ
ひゃくものがたり

怪

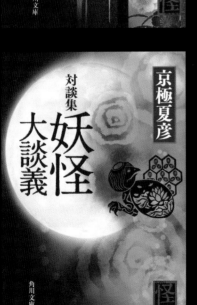

嗤り
伊右衛門

京極夏彦

わらう
いえもん

角川文庫

怪

覘き小平次

京極夏彦

のぞき
こへいじ

怪

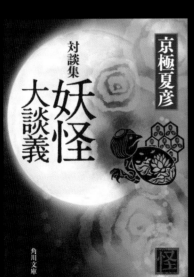

対談集
妖怪
大談義

京極夏彦

角川文庫

怪

《嗤笑伊右衛門》2008年
《偷窺狂小平次》2008年
《對談集：妖怪大談義》2008年
以上皆為角川文庫（總編節封面）　ｄ：片岡忠彥

●巷説百物語系列
《巷説百物語》2008年
《續巷説百物語》2008年
《後巷説百物語》2008年
以上皆為角川文庫（總編節封面）　ｄ：片岡忠彥

為紀念角川文庫創刊六十週年，出版社推出特別企劃，每月邀請一位作家擔任總編為讀者
精選六本好書。京極總編挑選的角川文庫分別是松本清張《某「小倉日記」傳》、坂口安
吾《明治開化安吾捕物帖》、都筑道夫《貧民長屋補物案・染血沙畫》（血みどろ砂繪なめ
くじ長屋捕物さわぎ，暫譯）、橫溝正史《骷髏檢校》（髑髏檢校，暫譯）、半村良《阿米平吉時
空隧道行》（およね平吉時穴道行，暫譯）以及高木彬光的《大東京四谷怪談》。搭配這六本
換上全新封面的書籍，京極先生自己的作品也推出了限定版封面。（武內）

《怪》&
《怪與幽》的
世界

京極夏彥先生自《怪》創刊號至第三期為止，皆親自擔綱封面設計，第四期後則改以美術總監的身分參與。

《怪與幽》十一號的封面使用了水木茂先生《惡魔君》的三位主角插畫，但這幅畫本來並不存在於世上，是京極先生以鬼斧神工的技術所催生的作品……

（似田貝）

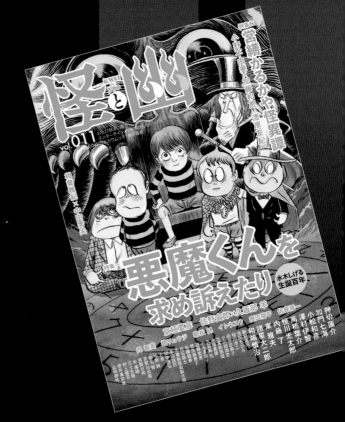

●怪與幽系列

《怪與幽 vol.001》2019年4月～《怪與幽 vol.011》2022年8月

KADOKAWA　d：片岡忠彥　拼貼合成：京極夏彥

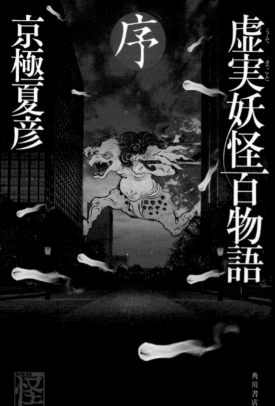

序

虛実妖怪百物語

京極夏彥

怪 KWAI

角川書店

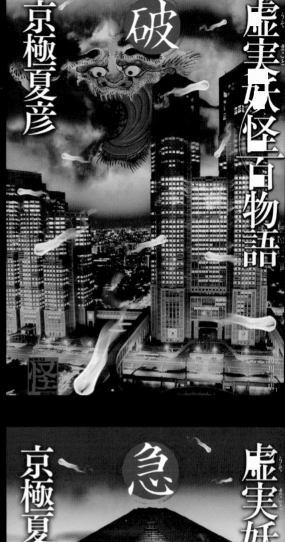

破

虛実妖怪百物語

京極夏彥

怪 KWAI

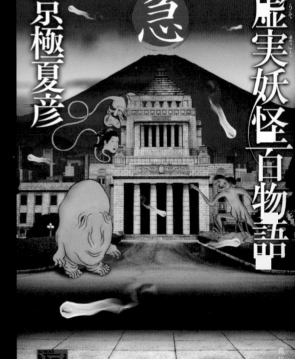

急

虛実妖怪百物語

京極夏彥

怪 KWAI

角川書店

《虛實妖怪百物語：序》 2016年
《虛實妖怪百物語：破》 2016年
《虛實妖怪百物語：急》 單行本 d：片岡忠彥 i：佐脇嵩之
2016年
以上皆為KADOKAWA
ph：MICHIO YAMAUCHI／SEBUN PHOTO／amanaimages

這是一本有（與）實際存在人物（極相似的人）於書中登場的小說，描述的是妖怪突然在日本現身的故事，因此將風景、建築物照片與書中登場的妖怪拼貼在一起。妖怪圖片取自佐脇嵩之的《百怪圖卷》（現藏於福岡市博物館），「序」用了「火車」、「精螻蛄」；「破」用了「赤口」、「山彥」；「急」用了「肉塊妖」、「飛頭蠻」、「河童」與「貓又」。

（岡田）

《遠野物語remix》2013年
d：坂野公一 (welle design)
ph：Getty Images

《遠野物語拾遺retold》2014年
d：坂野公一＋吉田友美 (welle design)
以上皆為KADOKAWA　單行本
原文：柳田國男

本書為京極先生重新解讀明治書籍之作，收錄了河童、攀附在天花板上的男人等諸多流傳於岩手縣遠野地區的神祕傳說，輕描淡寫的筆觸讀來更令人背脊發涼。設計師為封面挑選了能傳達這種氛圍的照片，以特別色印刷作者名打造出搶眼的效果。（KADOKAWA新書・紀實作品編輯部　堀由紀子）

《怪――《巷說百物語》全解析）
（「怪」――『巷説百物語』のすべて，暫譯）
KADOKAWA　單行本
2000年
i：京極夏彦
d：VIDEO RICHARD

《妖怪旅日記》2001年
d：立花久人、福永圭子 (trimdesign)
KADOKAWA　單行本　合著：多田克己、村上健司

《稻生物怪錄》
d：山下武夫 (Craps)
角川Sophia文庫　編者：東雅夫

《書樓弔堂：破曉》2013年
《書樓弔堂：炎書》2016年
集英社　單行本　d：菊地信義　i：松井昇（右）　月岡芳年（左）

書樓弔堂

書樓弔堂 破曉
とむらいどう
はぎょう

京極夏彦

Shorō
tomuraidō

Hagyō
はぎょう

しょろう
とむらいどう

Kyōgoku
Natsuhiko

集英社

本系列由菊地信義先生擔綱設計。
由於書樓弔堂其中一個主題即為「江戶與明治之間一脈相承，並未斷絕」，
設計師便在色彩、字體、配置上呈現江戶與西洋風格自然融合的感覺，精彩表現出明治二○年代兩者交融後逐漸孕育出嶄新文化的風貌。（高木）

文字設計的 世界

本篇蒐羅的封面以印刷或手寫書名為視覺中心。

在這些封面中，插圖只是配角或乾脆不予使用。

這種表現手法不需具體提及故事內容，又能有效令讀者對書名留下深刻的印象。

電子書版則是以部分書名文字為主視覺，強化印象。

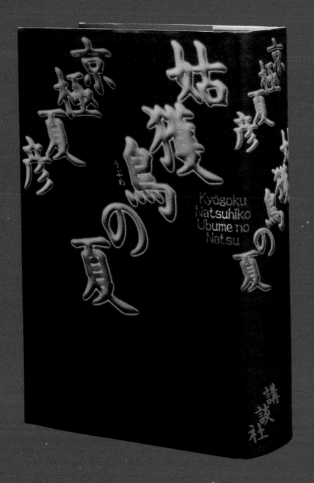

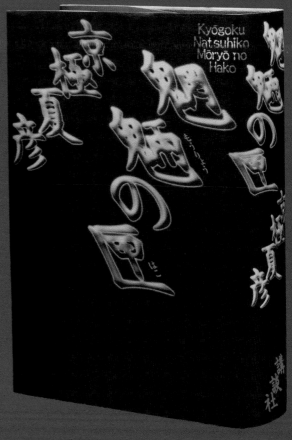

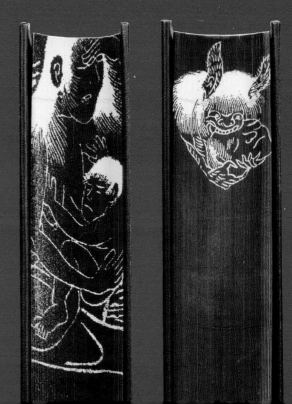

●百鬼夜行系列
《姑獲鳥之夏》2003年
《魍魎之匣》2004年
《狂骨之夢》2006年
《鐵鼠之檻》2018年
講談社　單行本〔愛藏版〕　d・菊地信義

游明朝體Pr6R）也都是設計概念的一環。（栗城）

極世界原點的美麗版面、易於閱讀的字體（內文使用

地信義先生設計精粹的一個系列。另外，可稱為京

種稀有的技術平常不會用在一般的書籍。是匯聚菊

將標題的妖怪圖樣製成章印印刷在書口的部分，這

委託設計時著重於愛藏版應有的「存在感」。我們

《塗佛之宴：備宴 分集文庫版（上、
《塗佛之宴：撤宴 分集文庫版（上、
２００６年

《陰摩羅鬼之瑕 分集文庫版（上、
２００６年

《邪魅之雫 分集文庫版（上、中、下）》
２００９年

《Loups＝Garous：應迴避之狼 分集文庫版（上、下）》
《Loups＝Garous 2 Incubes × Succubes
勢不兩立的夢魘 分集文庫版（上、下）》２０１１年

◎百鬼夜行系列

《姑獲鳥之夏 分集文庫版（上、下）》2005年

以上皆為講談社文庫（分集文庫版）

d：坂野公一（welle design）　i：鳥山石燕

《魍魎之匣 分集文庫版（上、中、下）》
《狂骨之夢 分集文庫版（上、中、下）》
2005年

《鐵鼠之檻 分集文庫版（一～四）》
2005年

《絡新婦之理 分集文庫版
（一～四）》
2006年

「百鬼夜行系列」的文庫版頂著厚實的頁數，採用張子紙塑設計出形象具體的封面，強調書名的獨特性。換句話說，就是以讀者初次接觸京極夏彥時會接收到的形象為優先，在畫面上做出強烈的明暗對比。另一方面，分集文庫的受眾定位則是「已經熟悉京極作品的讀者」、「重視分集便利性的讀者」，以此為設計出發點。我們與welle design的坂野公一先生討論後催生的設計方向，就是「以文字排版為主體」、「比文庫版更抽象」、「以講談社文庫過去從沒用過的黑色為書背色」、「利用銀色統一整體風格」、「上霧P營造沉穩的感覺」、「背景淡淡鋪一層鳥山石燕的畫」等等。（橫山）

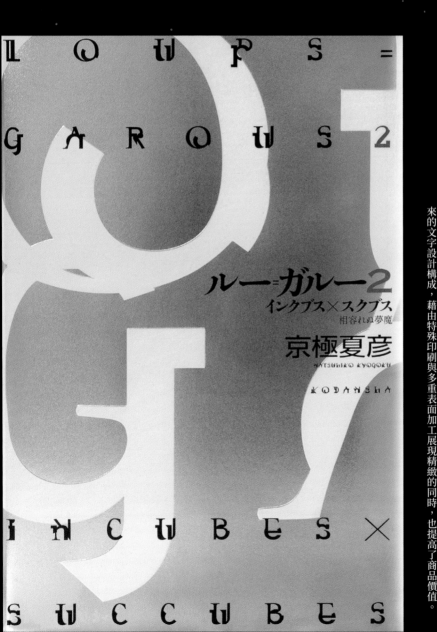

《日本推理作家協會得獎作品全集82
魍魎之匣（上）》2010年
《日本推理作家協會得獎作品全集83
魍魎之匣（下）》2010年
以上皆為雙葉文庫　d：菊地信義

《Loups=Garous2 Incubes×Succubes：勢不兩立的夢魘》2011年
講談社　單行本　d：坂野公一（welle design）
本書上市時同時推出了單行本、Novels、分集文庫、電子書四種形式。單行本的目標
是能與Novels和文庫本等一般「紙本書」拉出明顯的質感差距，封面主視覺以排列開
來的文字設計構成，藉由特殊印刷與多重表面加工展現精緻的同時，也提高了商品價值。

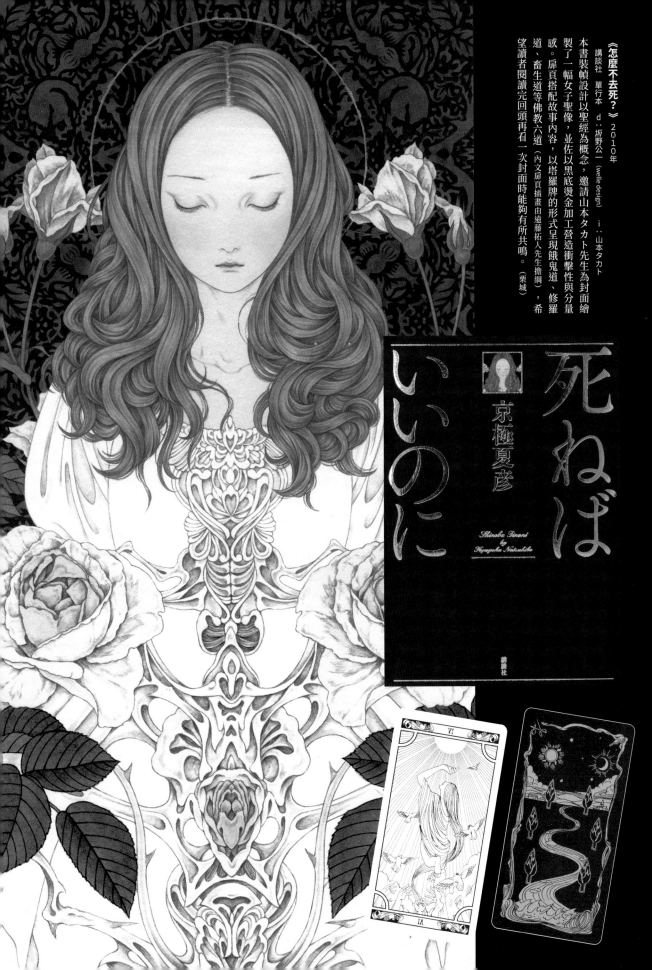

《怎麼不去死？》2010年

講談社　單行本　d：祚野公一（welle design）　i：山本タカト

本書裝幀設計以聖經為概念，邀請山本タカト先生為封面繪製了一幅女子聖像，並佐以黑底燙金加工營造衝擊性與分量感。扉頁搭配故事內容，以塔羅牌的形式呈現餓鬼道、修羅道、畜生道等佛教六道（內文扉頁插畫由遠藤拓人先生擔綱），希望讀者閱讀完回頭再看一次封面時能夠有所共鳴。（栗城）

死ねばいいのに

京極夏彦

Shineba Iinoni
by Kyogoku Natsuhiko

講談社

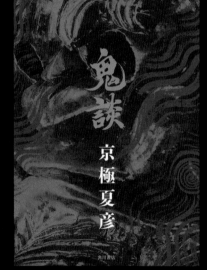

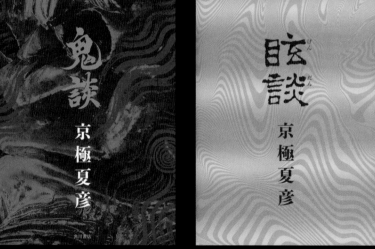

「」談系列的單行本著重於由「舊」、「幽」、「冥」、「眩」、「鬼」、「虛」等文字中聯想到的氛圍。由於一開始的出版規劃並非系列，因此《舊怪談》和《幽談》分別由池田進吾先生與有山達也先生擔綱設計，《冥談》後則統一由坂野公一先生負責。《鬼談》的封面素材是坂野先生在溫泉地區發現被棄置的鬼瓦後，以手機拍攝的照片。另外，《虛談》用的則是編輯與妖怪工作相關人員的合成照。（似田貝）

《舊怪談 選自耳袋》
（旧怪談 耳袋より；暫譯） 2007年
d：池田進吾（67） i：吉田健

《幽談》 2008年
d：有山達也 書名題字：桐生真輔

《冥談》 2010年
d：坂野公一（welle design）

《眩談》 2012年
d：坂野公一（welle design）
以上皆為Media Factory 單行本

《鬼談》 2015年
d：坂野公一

《虛談》 2018年
d：坂野公一（welle design）
以上皆為KADOKAWA 單行本

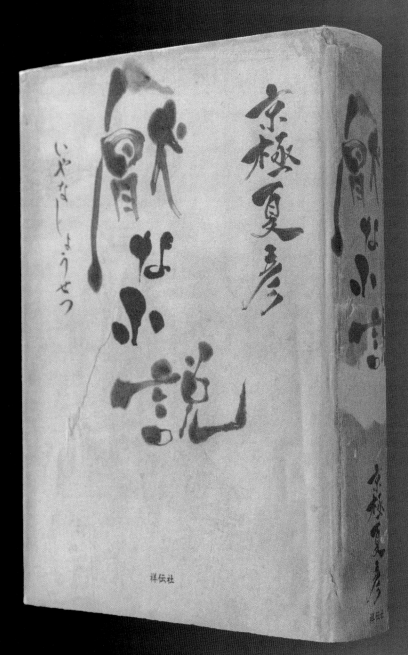

《討厭的小說》 2009年
祥傳社 單行本
d：松昭教（松昭教設計事務所） 書名題字：小林東雲

我和設計師松昭教先生唯一的考量重點就是「如何將這本書做成一本『討厭的書』」。我們將頁碼和頁眉安排在內側不易看到的位置。祥傳社創立以來的市場研究工具「百字書評」、版權頁和廣告頁也都做了不同的設計。看著打造成舊書模樣的成品，我說：「如果這本書被放到舊書店的話，應該會很尷尬吧。」結果還真的在舊書店看過一次。（保坂）

由於過去我們也曾委託京極先生擔任裝幀設計，因此《討厭的小說》封面設計人選更得慎重決定才行。我邀請松昭教先生（現bookwall負責人）時附上了幾本自信之作，過了幾天後，我戰戰兢兢地致電詢問，結果得到了爽快的應允。感覺到對方是位尊重一線工作人員的設計師後，我再次打起十二萬分精神。然而，為封面題字的書法家小林東雲先生表示「第一次有人要求我把字寫得討厭一點」、內頁使用模造紙後尺寸不足，封面天地多出的部分（飄口）比一般書各多了一公釐……此外，為了讓各篇的最後一頁散發「討厭」的感覺，設計師提出了稍微減少各頁行數的無理要求京極先生也一口答應，完成了說也說不完的裝幀設計。（保坂）

《討厭的小說》 2011年
祥傳社NON NOVEL 新書版
d：松昭教（松昭教設計事務所） 書名題字：小林東雲

我認為京極先生出道的Novels版書籍中應該要有這本書才對。我請負責紙張的窗口給我髒一點的紙，結果遭對方大罵一頓：「紙是潔白美麗的！」因此新書版的內頁紙張邊緣也跟單行本一樣利用圖像營造老舊感。老樣子，扉頁角落那隻特色是振翅聲的生物，據設計師松昭先生的說法是「以實體製成的畫像」。（保坂）

厭 な 子 供

百鬼夜行 陰

百鬼夜行 陽

◉百鬼夜行系列

《百鬼夜行：陰 定本版》 2012年
《百鬼夜行：陽 定本版》 2012年
文藝春秋　單行本
d：關口信介＋加藤愛子（officekinton）
封面題字：日野原牧

由於這是京極先生首次於文藝春秋出版作品，所以我不想把這本書做得太普通。比起一般的三十二開本，我認為天地短一點會更好拿取，便提出了高度相當低，外型幾近正方形的發想。當初的設計概念是將「陰」與「陽」兩個漢字當成圖像使用，但或許也可以用甲骨文或篆書。這兩本書是由《姑獲鳥之夏》展開的百鬼夜行系列外傳，以過去在各篇故事中登場的配角為主角的短篇集。京極先生腦海中構築的「京極世界」是如此龐大而縝密，令我在編務作業的過程中驚嘆連連，其想像力之寬廣是一般作家的兩倍以上，令我留下難忘的印象。（文藝春秋文春文庫編輯部）

荒俣勝利

《妖怪之理 妖怪之檻》2007年
KADOKAWA　單行本　d：片岡忠彦

《虛言少年》2011年
集英社　單行本　d：菊地信義
Kyogoku Natsuhiko

本書由菊地信義先生負責裝幀設計。由於小說主旨為「世上的一切皆由謊言而生」，因此封面不使用任何圖像，只以白底搭配黑色的書名與作者名，書名字體充分表現出主角少年扭曲的性格。（高木）

《遠野物語remix附·遠野物語》（遠野物語remix付·遠野物語，暫譯）2014年
《遠野物語拾遺retold附·遠野物語拾遺》（遠野物語拾遺retold付·遠野物語拾遺，暫譯）2015年
角川Sophia文庫　原文：柳田國男　d：大武尚貴＋鈴木久美

角川Sophia（ソフィア）文庫版是為了讓京極夏彥「remix」、「retold」的讀者互相產生興趣而安排的合輯。封面設計與我們在二〇一三年開始的「柳田國男叢書」原創封面一樣，使用伊勢型紙⑥，典雅優美，令人忍不住一系列收藏。（堀）

⑥：工匠將設計好的圖案印在特殊加工的和紙上後，再以手工精心雕製而成的色模，為和服染色之用，已有千年歷史。

《大極宮》 2002年
《大極宮2》 2003年
《大極宮3：零錢控的野心篇》
（大極宮3 コゼニ好きの野望篇，暫譯） 2004年
d：FISCO 合著：大澤在昌、宮部美幸
角川文庫

《京極噺 六儀集》
（京極噺 六儀集，暫譯） 2005年
PIA 單行本 d：FISCO

《姑獲鳥之夏 愛藏版》 附錄袖珍書
《魍魎之匣 愛藏版》 附錄袖珍書
《掌篇妖怪草子 卷之一：川赤子》
《掌篇妖怪草子 卷之二：小袖之手》
《狂骨之夢 愛藏版》 附錄袖珍書
《掌篇妖怪草子 卷之三：青鷺火》
《豆腐小僧雙六旅途》 附錄
妖怪狂言豆腐小僧狐狗狸話
《妖怪狂言豆腐小僧狐狗狸噺，暫譯》
以上皆為講談社 非賣品 d：FISCO

《姑獲鳥之夏》 推出愛藏版時也計畫要附上給讀者的特典，就在我們思考該送什麼東西讓大家感到耳目一新時，由於感覺市場上即將颳起一股袖珍書風潮，便選擇了「袖珍書」。儘管是微型開本，卻是附有書盒的精裝本，內頁文字也卻是清晰翾讀。（青木）

太郎「何のようじゃ一向に」
大名「イヤイ、太郎冠者、居るかやい」
太郎「（つい傍に出てしまい）ハアー」
太郎「たな」
太郎「はな」
太郎「（遠いまする と顔を背ける）」
大名「知れた事ではないかい」

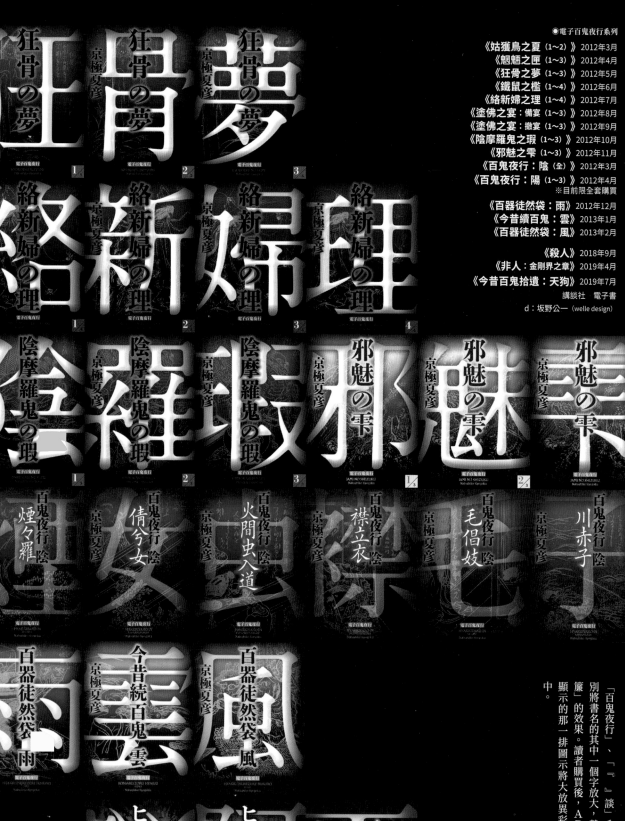

講談社　電子書
d：坂野公一（welle design）

「百鬼夜行」、「『』談」系列的電子書封面特別將書名的其中一個字放大，營造出「文字羅入眼簾」的效果。讀者購買後，APP「電子書櫃」上顯示的那一排圖示將大放異彩也在我們的計畫之中。

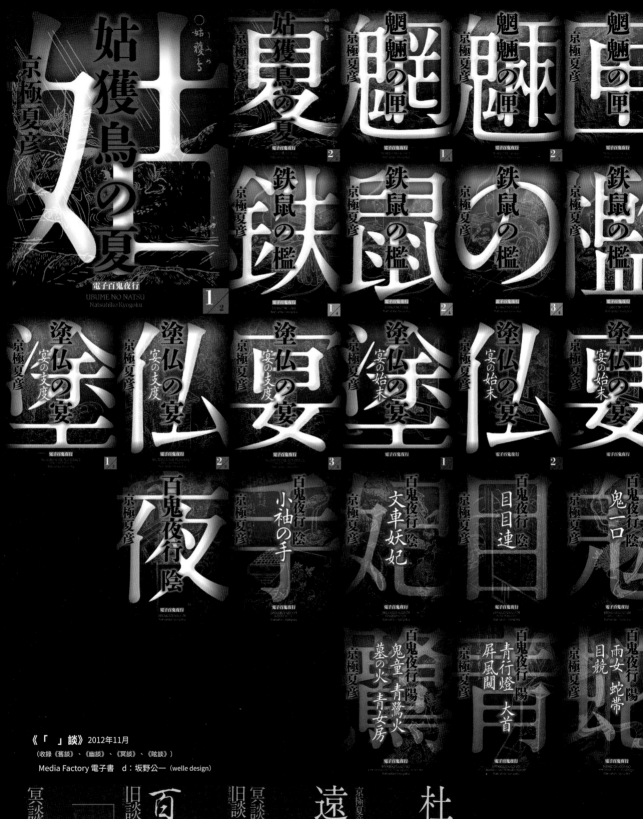

《「　」談》2012年11月
（収録《舊談》、《幽談》、《冥談》、《眩談》）
Media Factory 電子書　ｄ：坂野公一（welle design）

京極夏彦 探書【壱】

書樓弔堂 破曉

京極夏彦 探書【弐】

京極夏彦 探書【伍】

京極夏彦 探書【玖】

書樓弔堂 炎昼

京極夏彦 探書【拾】

集英社文庫 電子書
d：北嶋いづみ（川谷設計）

特裝版
魍魎之匣

特裝版的設計概念是「塞滿的匣盒」，特別講究匣蓋揭開時的滑順度。拉起附有緞帶的底板便會看到專門裁切毛邊本的特製裁紙刀，匣蓋後另收納了由京極先生朗讀的《匣中少女》DVD。製作本書的經驗也讓我們能夠在之後推出《姑獲鳥之夏真皮金箔裝》。（栗城）

●百鬼夜行系列
《魍魎之匣 毛邊特裝版》 2008年
講談社　單行本（特裝版）　d：坂野公一（welle design）

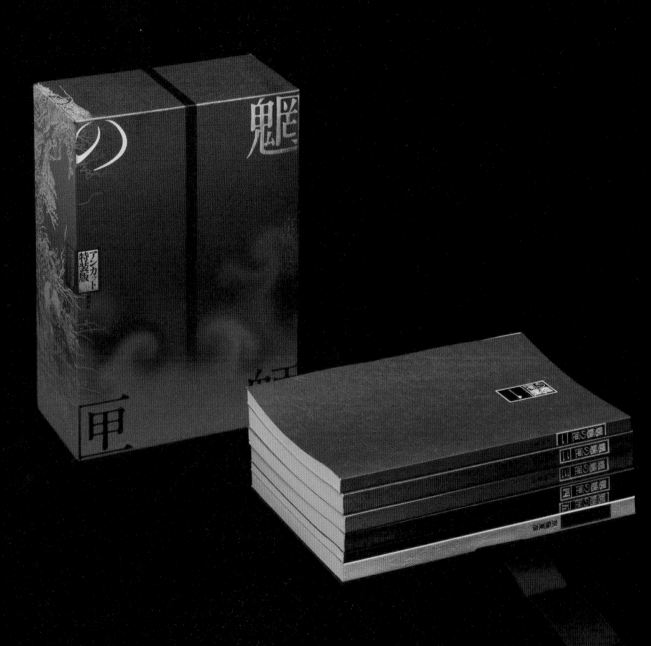

◉百鬼夜行系列

《姑獲鳥之夏 真皮金箔裝》2019年
講談社 單行本（特裝版） d：坂野公一（welle design）

京極夏彥出道二十五週年的紀念企劃，採全預購
生產形式發行。由日本傳統工藝職人手工黏貼
「金箔」，打造出極致豪華、獨一無二的書本。
我們邀請welle design的坂野公一先生擔綱設計，
以「擁有的喜悅」為概念，從外盒、紙張、印刷
到加工無一不講究。每套皆有京極先生的親筆簽
名與限定版編號。（栗城）

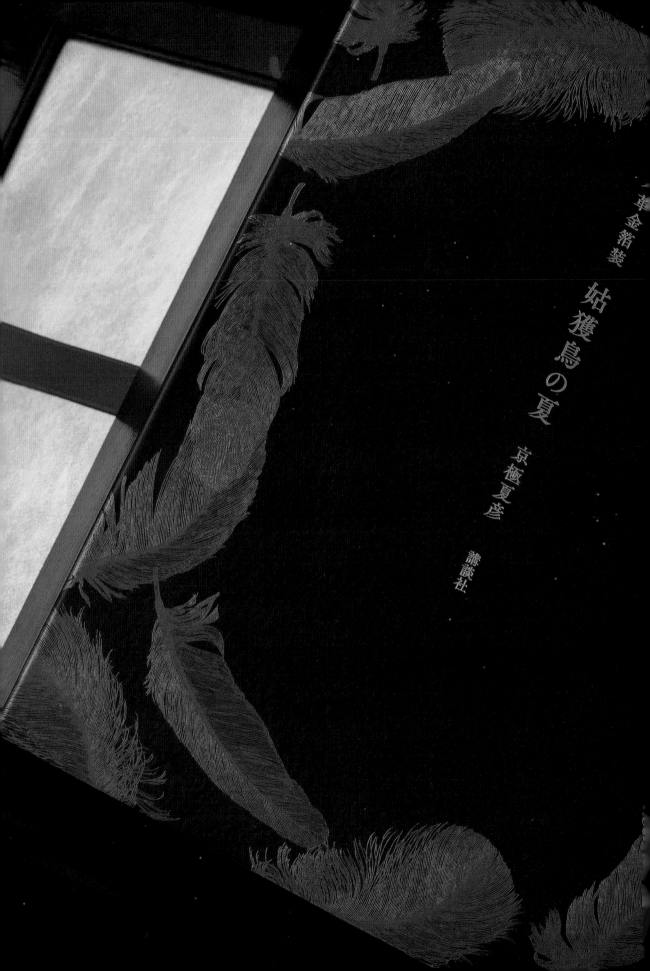

箔金箔装

姑獲鳥の夏　京極夏彦　講談社

無論談論什麼話題皆無所不知、無所不曉，超群的記憶力與品味，同時進行多工的高手，超人般的存在——論起京極夏彥，我懷疑自己從來沒有翻出過他的手掌心。

另一方面，京極先生也相當尊重、體貼我們這些編輯出版人員的想法。初次與京極先生合作迄今已將近二十個年頭，京極先生對於書本的行銷手法、裝幀設計、限定特裝版等新企劃提案的包容程度自出道至今始終如一。每次出版新書時我都會興奮地思考：「這次要用什麼新招呢？」與京極先生工作，總是能看到新奇的風景。

——講談社 文庫出版部 擔當部長 栗城浩美

這世界沒有什麼不可思議之事——京極夏彥卻是個不可思議的人，無所不知、過目不忘，在創意的領域裡無所不能。之前為《虛實妖怪百物語》這部有真實人物出現的小說宣傳時，我們請京極先生繪製角色插圖，結果，那精準掌握人物特徵的成品令眾人嘖嘖稱奇，捧腹大笑。平常，京極先生相當尊重設計師和編輯的意見，在大家徬徨之際又能給予精確的建議，因此合作過程總是非常順利。或許也是因為這樣，京極先生就像問萬能話商所，總是會有人去找他諮詢，一年三百六十五天忙碌不已。希望京極先生可以多多注意身體，今後也繼續發表令讀者驚豔的作品。

——KADOKAWA 角川文庫編輯部 岡田博幸

我與總而言之就是什麼都辦得到（而且超級迅速）的京極先生在工作上的合作橫跨多種領域。若是「視覺設計」的話，便是二〇一二年請他為《男人的怪談百物語》（男たちの怪談百物語，暫譯）設計封面。本書的企劃是聚集十位男性怪談作家，於東京深川一間昏暗的民房悄悄舉辦百物語怪談會，再以文字完整重現一整夜的怪談會內容，既驚悚又燠熱難熬。京極先生在一旁見證了這場大會，我請他設計一款時代劇「必殺仕事人」風格的封面，他也完美達成使命。

此外，《怪與幽》十一號（二〇二三年八月）的封面使用了水木茂《惡魔君》的三位主角插畫，但原本根本不存在這幅畫，那也是京極先生以鬼斧神工的技術所催生的作品，而且只花了幾小時……

——KADOKAWA 《怪與幽》總編輯 似田貝大介

各出版社責任編輯小語

若要用一句話來形容京極老師工作時的模樣，那就是「心如明鏡」——任何小聰明在他面前都毫無意義，是個令人敬畏的存在。然而，京極老師並非只有可怕。某次，我和老師一起行動時，一名貌似粉絲的讀者上前詢問：「請問這位是京極老師嗎？」由於那是私人行程我不知該如何回應，只好望著京極老師，穿著一襲黑色和服的老師眉頭深鎖，立刻回應對方：「常有人這麼說，如果你不介意我只是長得像的話……」接著，他伸出戴著指手套的手與對方握手。我看著這個畫面，內心升起一股莫名的感動，心想這個人實在太有趣了……如今，雖然已經離開編輯工作許久，但作為「京極責編」完全浸淫在妖魔鬼怪世界裡的那幾年，無疑是我「遲來的青春」。

——中央公論新社 社長室 品牌行銷部 名倉宏美

京極先生對版面的堅持除了眾所周知的「句子不翻頁」外還有諸多講究，然而，這一切都是為了引導讀者、經過深思熟慮後的表現。例如細微至思考每一行的長度、文字筆畫的多寡以控制翻頁節奏等等。種種安排，不僅只是一昧想讓讀者容易閱讀，有時也會刻意引領大家放緩腳步。遇到校閱不得不改稿的情況時，京極先生不會只是單純配合字數修改，而是會為了閱讀效果一併重寫前後文，毫不馬虎。與京極先生的合作經驗讓我在編輯其他書籍時也開始會注意這些細節。

——中央公論新社 中公文庫 編輯 村松真澄

「沒有什麼事情難得倒他」是我對京極先生最直接的想法。

製作《書樓弔堂》宣傳影片時，我們請京極先生擔任旁白。才第一次彩排，他即以完美配合影片時長的速度與優美的嗓音朗誦，轉眼間便完成錄音，令眾人驚嘆連連，也讓我留下了深刻的印象。

──集英社 文庫編輯部 文庫負責人 信田奈津

成為京極先生的責任編輯不知已過了多少個寒暑。出版一本又一本傑作的京極夏彥先生是日本代表性的作家之一，他的作品版面有著美麗的咒語。因此，每回我編輯時總是兢兢業業，心想著包覆內頁的封面必須很帥氣才行，將封面呈交給京極先生看時更是緊張得無以復加。《殺人·文庫版》上、下集在我的工作生涯中留下了特別的回憶。儘管能力有限，但今後我仍會繼續努力，打造出能夠讓各位品味卓越的讀者喜歡的封面與文案。

──新潮社 文庫出版部 新潮文庫編輯部次長 青木大輔

大概沒有哪位作者像京極先生一樣在認識前、後給人的印象有如此大的差距吧。我自己是因為太過崇拜京極夏彥，因此在接觸前擅自認定他是位看起來嚴肅、有點可怕的作家，但實際開始合作後驚訝地發現，他不但極度理性，還是個細心體貼的人，處處顧慮我們的立場與心情。京極先生有著過人的觀察力，任何事都能瞬間心領神會，就這層意義而言的確很可怕。此外，最令我印象深刻的，便是他對年輕世代作家的高度同理，經常為他們加油打氣。我見證過好幾次京極先生鼓勵新進作家的場面，總是因此深受感動。

──前 新潮社 出版部／現 目前正在籌備個人出版社 照山朋代

之前我以「優美」、「恐怖」、「依稀的俏皮」來形容荒井良先生製作的《小袖之手》與〈目競〉，這些詞彙應該也適用於京極夏彥老師身上。很遺憾，我只是負責出版文庫版的編輯，加上京極老師當時又處於《水木茂漫畫大全集》（暫譯）這項龐大任務的混亂中忙得不可開交，所以我不像長期擔任老師責編的諸位那樣有那麼多時間與他相處，但能夠在老師身邊接觸他的一言一行，甚至有幸一窺那座傳說中的書庫將是我畢生難忘的回憶。

──文藝春秋 翻譯出版部部長 永嶋俊一郎

京極先生曾公開表示「書本是出版社的產物，內容是作者的產物」，因此書籍的裝幀設計基本上全權交由我們負責。當然，過程中我們會一邊討論一邊進行設計，但他從來不曾刁難，合作起來十分順暢。儘管如此，就結果而言，製作京極夏彥的書籍總是會比平常花費更多精力與工夫。過去我曾在設計師的工作室裡連續住了好幾天，甚至還在蒐集插畫資料的山路上撞見野豬。

──前 集英社 文藝編輯部／現 HOME·SHA 文藝圖書編輯部 高木梓

我與京極夏彥老師是在製作單行本版《書樓弔堂·炎書》時一起工作。對我而言，老師是遙不可及的存在（如同「炎書」裡出現的偉人），因此能夠負責他的作品實在令我忐忑不已。還記得見面後，老師不斷地逗笑當時很緊張的我（本來應該是我要逗老師開心才對……），那份溫柔我感激至今。

印象深刻的，還有那次的讀者禮物企劃。我們做了一本「特製讀書筆記」，封面上印了大大的「弔」字，由老師親筆所書。這個企劃講好聽點是調皮幽默，講難聽點就是惹人心裡發毛。我戰戰兢兢地提案後，老師雖然露出苦笑，卻仍是爽快地一口答應：「好好好。」那一瞬間，我再次為他寬闊的胸懷大受感動。

──集英社 前 文藝書編輯部 中山慶介

2

京極藝術的世界

本篇焦點將會放在
京極夏彥製作的藝術品上。
設計師出身的京極夏彥
親自繪製妖怪畫，
有些用於自己的作品中，
有些則當做合著書籍的插畫或扉頁。
此外，還有修改自
用於裝幀的立體造形創作或自身插畫的ＣＧ作品，
以及商品化後的產物。

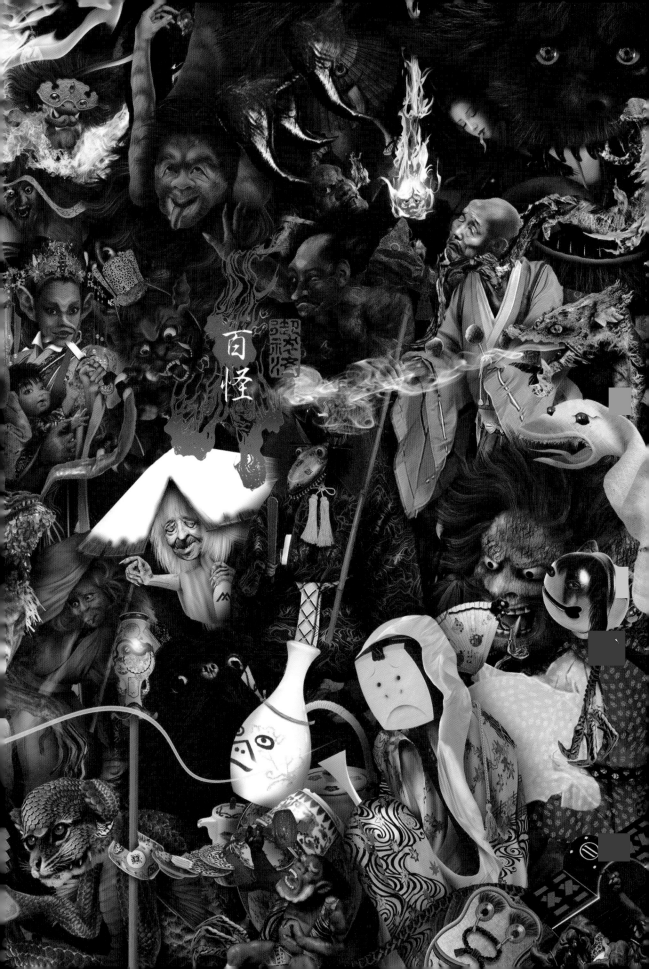

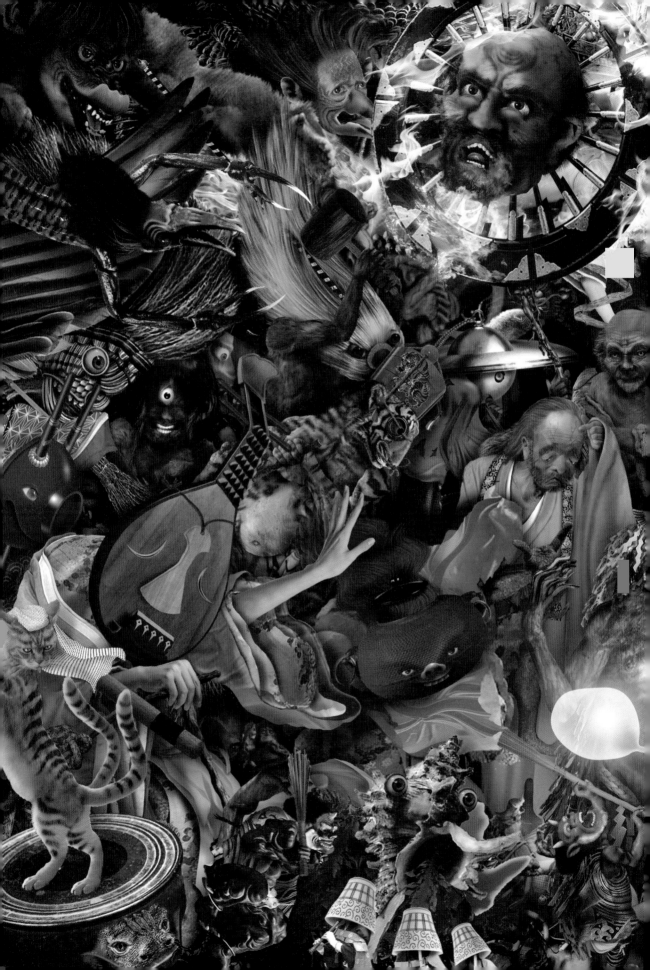

A ♠

えほん遠野物語

遠野の河童

Joker

今昔百鬼拾遺 月

K ♣

ルー＝ガルー 忌避すべき狼

狼憑

Q ♥

今昔百鬼拾遺 月

天狗

骨京
牌極

Kyogoku Kaigai
by Kyogoku Natsuhiko

Complete BOX

京極紙牌

京極夏彥曾以作品封面圖片為主素材，親自製作螢幕保護程式。京極紙牌即為使用這些「京極CG」為主視覺製成的紙牌，共有「百鬼夜行」、「百物語」、「百怪混淆」三種版本，每副紙牌另附一張除厄小卡（共三款選擇）。此外，也有三種版本合售的收藏BOX，內含全套除厄小卡（九張十二張BOX限定）。

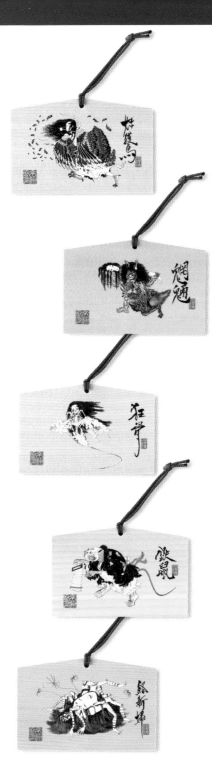

妖怪繪馬

從作家「不為任何目的，只是單純畫出來」的妖怪畫之中，精選讀者熟悉的〈姑獲鳥〉、〈魍魎〉、〈狂骨〉、〈鐵鼠〉、〈絡新婦〉五幅畫作，製成繪馬。

京極紙牌與妖怪繪馬皆於KADOKAWA官方網路商店販售中。

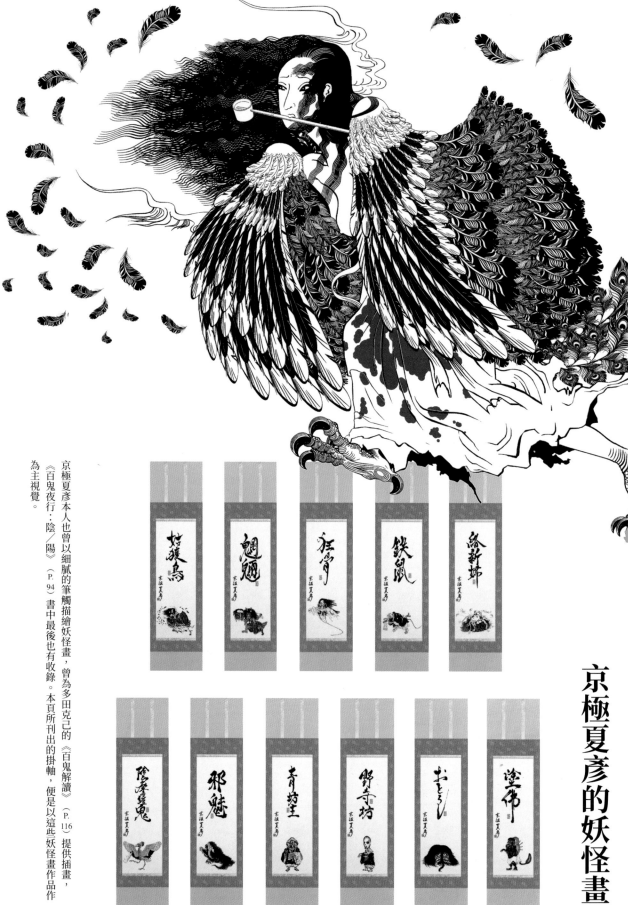

京極夏彥本人也曾以細膩的筆觸描繪妖怪畫，曾為多田克己的《百鬼解讀》（P.116）提供插畫，《百鬼夜行：陰／陽》（P.94）書中最後也有收錄。本頁所刊出的掛軸，便是以這些妖怪畫作品作為主視覺。

京極夏彥的妖怪畫

妖怪詳說

●シリーズでタイトルとして登場した妖怪たち、すべて京極夏彦自身の筆による。

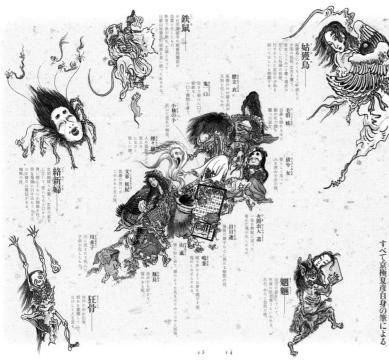

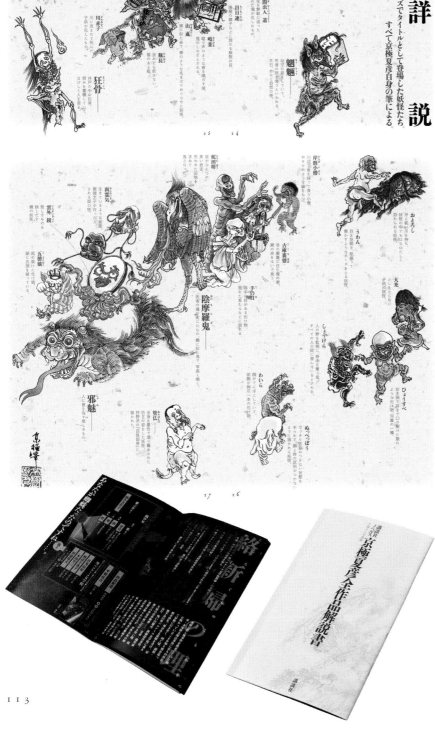

《講談社Novels 京極夏彥全作品解說》
（講談社ノベルス京極夏彥全作品解説書，暫譯）2006年

講談社Novels
d：坂野公一（welle design） i：京極夏彥

《講談社Novels 京極夏彥全作品解說》至《邪魅之雫》為止所有作品的解說以及京極夏彥先生親筆繪製的妖怪畫。

《姑獲鳥之夏》講談社Novels版《邪魅之雫》（二〇〇六年）（P.16）上市時搭配行銷宣傳的小手冊，收錄了中除了收錄「百鬼夜行」系列各作品的解說、人物關係圖及系列中登場的妖怪解說外，插圖也是作家親手繪製的妖怪畫。

ゑびす

福神。
何もかも、おめでたい。
具わらぬ者として海上を漂流し、漂着しては福を呼び込む。
真実はさかさまで、
福のある處に流れ着くだけなのだけれど、それはどちらにしても同じことである。

五〇

京極夏彦圖文集 百怪圖譜

《京極夏彦圖文集：百怪圖譜》
（京極夏彦画文集 百怪図譜，暫譯）2007年
講談社 單行本
d：龜甲健、龜甲奈奈 i：京極夏彦 平版印刷版畫：石橋泰敏

114

《百鬼解讀——何謂妖怪的真面目?》

《百鬼解読──妖怪の正体とは?，暫譯》 1999年

講談社Novels 作者：多田克己

d‥辰巳四郎（封面） 京極夏彦（內文插畫）

i‥辰巳四郎

3

視覺化的京極世界

本篇蒐羅了繪本與改編漫畫作品，
將一一為大家介紹
京極夏彥與畫家、插畫家
聯手建構的繪本故事世界，
以及京極作品中那些經由漫畫家之手
而擁有了實體樣貌的登場人物。
這些作品為近年興起的「恐怖繪本」風潮
開響第一槍，功不可沒。

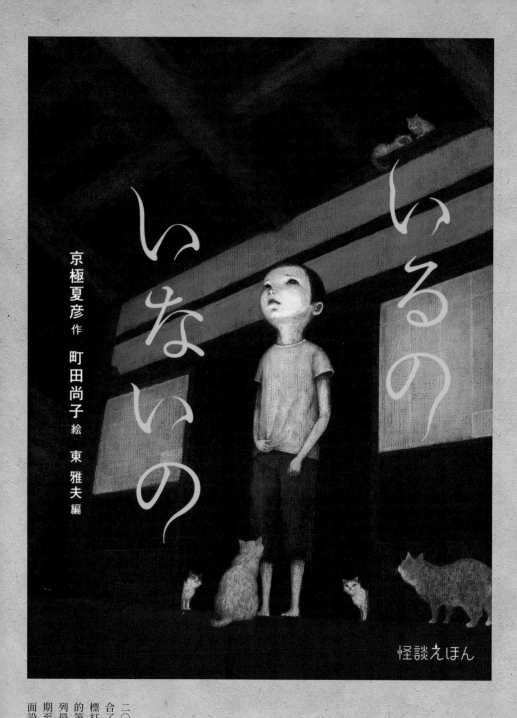

京極夏彦 作

町田尚子 絵 東雅夫 編

いるの いないの

怪談えほん

二〇一一年，岩崎書店出版的「怪談繪本」系列結合了一線小說家與畫家，由東雅夫擔任總監修，目標打造出「真心嚇人」的書籍。本書為企劃第一期的第三本書，被評為「心理陰影級的恐怖」、「系列最嚇人」，從此奠定恐怖繪本的風潮。系列第一期至第三期共十三本書皆由albireo擔綱封面設計。

《怪談繪本：在或不在》（怪談えほん いるのいないの，暫譯）
2012年
岩崎書店　單行本
作者：京極夏彥
繪者：町田尚子
編輯：東雅夫
d‧albireo‧

即便是京極先生，繪本的文字也很精短。不過，在那簡短的字裡行間
卻有著如同長篇小說般的故事，隨著閱讀的腳步，一幅幅畫面也在眼
前拓展開來。讀完故事的當下感覺就像看完一部電影。我只要在腦海
中反覆重現那些畫面，從中截取十五個場景，繪本便大功告成。與京
極先生合作繪本時我什麼都不用思考，只需將所見描繪出來就好。

本來，製作繪本是件相當耗費心神的工作，每當我畫完一部作品虛脫
倒下時總是會想：「啊啊，好累喔，好想以京極先生的文字來畫繪本
喔。」對我而言，與京極先生合作繪本，無論故事再可怕都是心靈上
的休息。

老實說，我現在正處於極度疲憊的狀態。京極先生，要不要考慮出下
一本繪本了呢？

　　　　　　　町田尚子（畫家／插畫家）

したのほうが あかるいなら、まあいいか。
ぼくは、そうおもった。
でも うえのほうが きになって
なんども みあげた。

「おばあちゃんは あそこに のぼったことは ある？」
「ないよ。のぼれるもんかね。あんなに たかいのに」

京極夏彥 = 作　井上洋介 = 絵　東　雅夫 = 編

うぶめ

妖怪えほん

「妖怪繪本」是「怪談繪本」大獲好評後的全新企劃系列。全系列五本書將重點著眼於讓小讀者「在繪本中認識妖怪」，分別設下「悲」、「樂」、「怖」、「笑」、「妖」五個關鍵字，由京極夏彥執筆所有文字，albireo擔任系列封面設計。

《妖怪繪本：姑獲鳥》（妖怪えほん うぶめ，暫譯）
2013年
岩崎書店　單行本
作者：京極夏彥
繪者：井上洋介
編輯：東雅夫
d：albireo。

おとうとか、いもうとが、
うまれてくるのを、
たのしみにしていたんだ。

でも。おとうとも、いもうとも。
うまれてこなかった。

MOE繪本大獎頒獎典禮後的慶功宴上，
開心的話題告一段落後，我拿出了下一本書《姑獲鳥》的畫家參考名單。
那是編輯部深思熟慮、精挑細選的十幾位畫家資料。
京極先生看過一輪沉澱一下後，下個瞬間拿起的畫家是……井上洋介！
他是這麼說的：
「如果對方願意接受邀請的話，感覺會是本很棒的繪本呢。」
那是促使奇蹟般的合作誕生的瞬間，我至今仍難以忘懷。

岩崎書店編輯部　堀內日出登巳

うぶめ

《妖怪繪本：付喪神》
〈妖怪えほん つくもがみ，暫譯〉
岩崎書店　單行本
2013年
作者：京極夏彦
繪者：城芽ハヤト
編輯：東雅夫
d：albireo

《妖怪繪本：洗豆妖》
〈妖怪えほん あずきとぎ，暫譯〉
岩崎書店　單行本
2015年
作者：京極夏彦
繪者：町田尚子
編輯：東雅夫
d：albireo

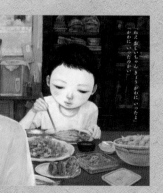

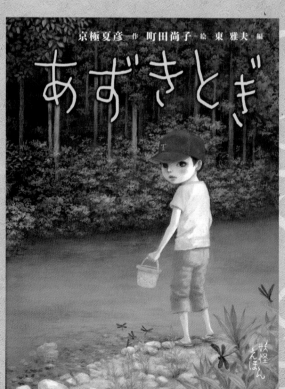

《妖怪繪本：豆腐小僧》（妖怪えほん とうふこぞう，暫譯）

2015年
岩崎書店　單行本
作者：京極夏彦
繪者：石黑亞矢子
編輯：東雅夫
d：albireo

要寫下關於京極老師的留言委實令人惶恐。我能像現在這樣成為一名畫家也都是因為京極老師拉了人在谷底的我一把的緣故，這份恩情，永世難忘。身為一介京極書迷，我和老師的相遇是在鄉下地方一間小小文具店所舉辦的京極堂系列展，那是我第一次只看書封就買下一本書。我抱著《狂骨之夢》，帶著緊張興奮的心情翻開一頁又一頁的故事，讀完後，已徹底沉浸在京極堂系列的世界中難以自拔。京極老師既是我的偶像又是恩人，但願今後也能一直在他身邊奉獻就好了（這是我單方面的願望）。

石黑亞矢子（畫家／繪本作家）

《妖怪繪本：捉子鬼》（妖怪えほん ことりぞ，暫譯）

2015年
岩崎書店　單行本
作者：京極夏彦
繪者：山科理繪
編輯：東雅夫
d：albireo

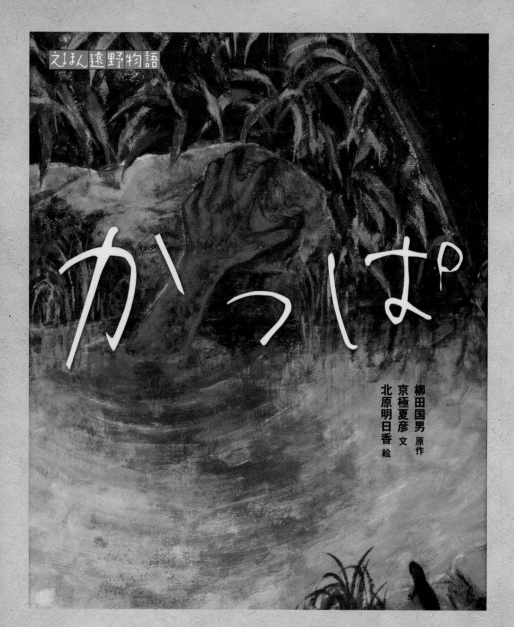

えほん遠野物語

かっぱ

柳田国男 原作
京極夏彦 文
北原明日香 絵

《繪本遠野物語：河童》（えほん遠野物語 かっぱ，暫譯）

2016年
汐文社　單行本
原著：柳田國男
作者：京極夏彥
繪者：北原明日香
d：椎名麻美

《遠野物語》是作者柳田國男蒐羅流傳於岩手縣遠野一帶的鄉野奇譚和不可思議的傳說後寫下的說話集。

本系列繪本以全新方式詮釋，將這部民俗學經典帶到現代讀者面前。

「繪本遠野物語」系列共三期十二冊，由椎名麻美小姐擔綱裝幀設計。

やまびと

《繪本遠野物語：山人》
（えほん遠野物語やまびと，暫譯）

2016年

汐文社　單行本

原著：柳田國男
作者：京極夏彥
繪者：中川學
d：椎名麻美

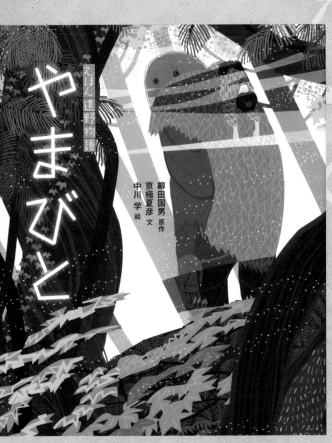

《遠野物語》（一九一〇）是部至今讀來依舊精采萬分的文學作品。然而，仿古文體卻也令許多人望之卻步。若想讓年輕世代走入遠野物語的世界，繪本或許是最適合的方式。若能推出小孩子熱愛的「恐怖繪本」，不但深具衝擊性，還能大大拓寬讀者群，讓經典繼續流傳。便是這樣的初衷開啟了「妖怪繪本」的企劃。

繪本文字的不二人選，當然是著有《遠野物語remix》和其他相關著作，同時也執筆過許多繪本的京極夏彥先生。因此，當他接受企劃邀請時，我實在樂不可支，還忍不住情不自禁地大喊。

不久，我們收到了繪本內文。京極先生的文字精巧優雅，卻又同時保有與插畫合體後的施展空間，身負將這些內容打造成繪本的重責大任，我絲毫不敢鬆懈。儘管要在一本書中放入多篇故事並不容易，但京極先生妙運用分頁，自然而然將故事集結起來，精采的文字編排令人讚歎不已。畫家部分，編輯部先為每篇故事分別提議幾名人選再請京極先生決定。他的判斷總是又快又精準，每位畫家也都為繪本繪製了無與倫比的畫作，令我這個責任編輯幸福得無話可說。

「繪本遠野物語系列」大獲好評，一共出版了十二冊。自從十五歲那年夏天欲罷不能地看完《姑獲鳥之夏》，成為京極作品的超級粉絲後，製作這一系列的繪本對我而言簡直就是「夢幻工作」，在此，向京極先生獻上我由衷的感謝。

汐文社「編輯部」　北浦學

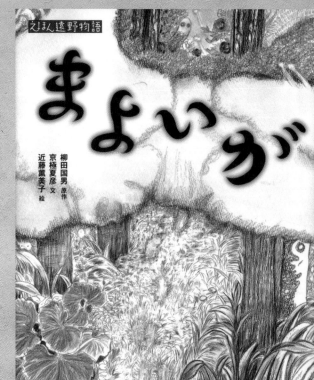

《繪本遠野物語・迷家》
（えほん遠野物語 まよいが，暫譯）
汐文社・單行本
2016年
原著：柳田國男
作者：京極夏彦
繪者：近藤薫美子
d：椎名麻美

《繪本遠野物語・座敷童子》
（えほん遠野物語 ざしきわらし，暫譯）
汐文社・單行本
2016年
原著：柳田國男
作者：京極夏彦
繪者：町田尚子
d：椎名麻美

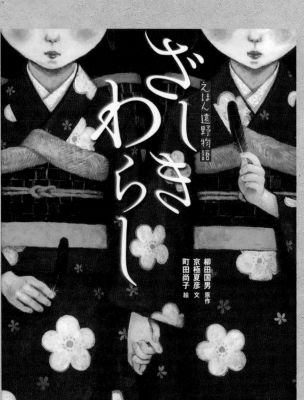

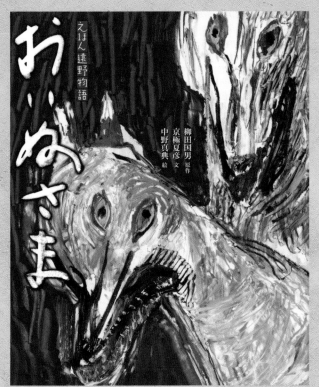

おいぬさま

《繪本遠野物語·犬神》
(えほん遠野物語 おいぬさま，暫譯)

汐文社　單行本
2018年
原著：柳田國男
作者：京極夏彦
繪者：中野真典
d：椎名麻美

らいぬさま

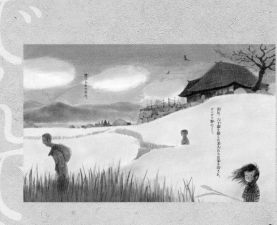

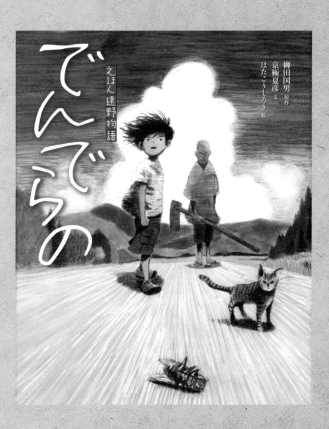

でんでらの

《繪本遠野物語·蓮台野》
(えほん遠野物語 でんでらの，暫譯)

汐文社　單行本
2018年
原著：柳田國男
作者：京極夏彦
繪者：はたこうしろう
d：椎名麻美

でんでらの

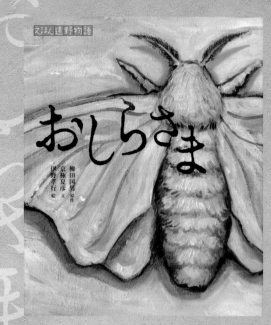

《繪本遠野物語：御白樣》
（えほん遠野物語 おしらさま，暫譯）

汐文社　單行本
2018年
原著：柳田國男
作者：京極夏彦
繪者：伊野孝行
d：椎名麻美

《繪本遠野物語：舞獅頭》
（えほん遠野物語 ごんげさま，暫譯）

汐文社　單行本
2018年
原著：柳田國男
作者：京極夏彦
繪者：輕部武宏
d：椎名麻美

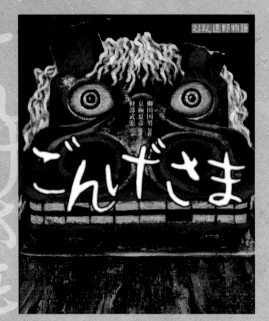

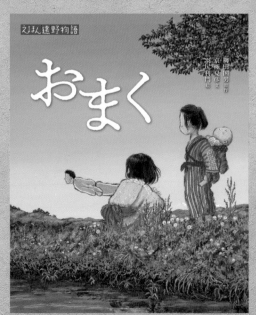

《繪本遠野物語：離魂》
（えほん遠野物語 おまく，暫譯）

汐文社　單行本
2021年
原著：柳田國男
作者：京極夏彦
繪者：羽尻利門
d：椎名麻美

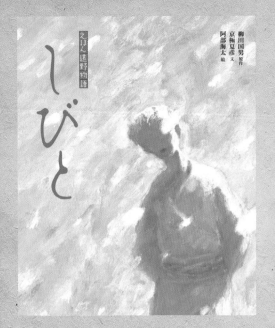

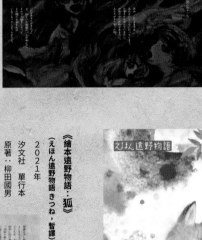

《繪本遠野物語：屍人》
（えほん遠野物語 しびと，暫譯）
2021年
汐文社　單行本
原著：柳田國男
作者：京極夏彦
繪者：阿部海太
d：椎名麻美

しびと

《繪本遠野物語：狐》
（えほん遠野物語 きつね，暫譯）
2021年
汐文社　單行本
原著：柳田國男
作者：京極夏彦
繪者：樋口佳繪
d：椎名麻美

きつね

《繪本遠野物語：妖怪》
2021年
汐文社　單行本
原著：柳田國男
作者：京極夏彦
繪者：飯野和好
d：椎名麻美

ばけもの

puzzle

《姑獲鳥之夏 (1~4)》2013年
KADOKAWA 怪COMIC
原作：京極夏彥 漫畫：志水アキ
d：山崎理佐子（角川裝幀室）《第1集》 山下武夫（caps）《第2~4集》

還沒有成為漫畫家時，《魍魎之匣》就一直是我想畫成漫畫的作品，因此，當角川貴編和我談起要改編漫畫時，我的感覺就是「終於等到你了！」每個原著小說讀者腦海中對登場人物應該都有一幅想像，而小說改編成漫畫時需要注意的，便是要盡可能從中取出最大公約數來設計角色。簡單來說，就是要讓讀者一看便知道在畫誰。（有時為了平衡，某些角色則是會刻意偏離原著描述，或是誇張強調某些特徵，比較辛苦的地方，就是因為漫畫方面有所限制，所以必須節略京極堂的博學多聞。由於那些內容通常是偽裝成閒聊的必要鋪陳，我在反覆咀嚼、壓縮台詞時心中總會冒出跟關口一樣的埋怨：「京極堂……說話能不能直白點！」

志水アキ（漫畫家）

《姑獲鳥之夏 漫畫版（上・下）》2015年
講談社文庫
原作：京極夏彥 漫畫：志水アキ
d：坂野公一（welle design） i：志水アキ、荒井良

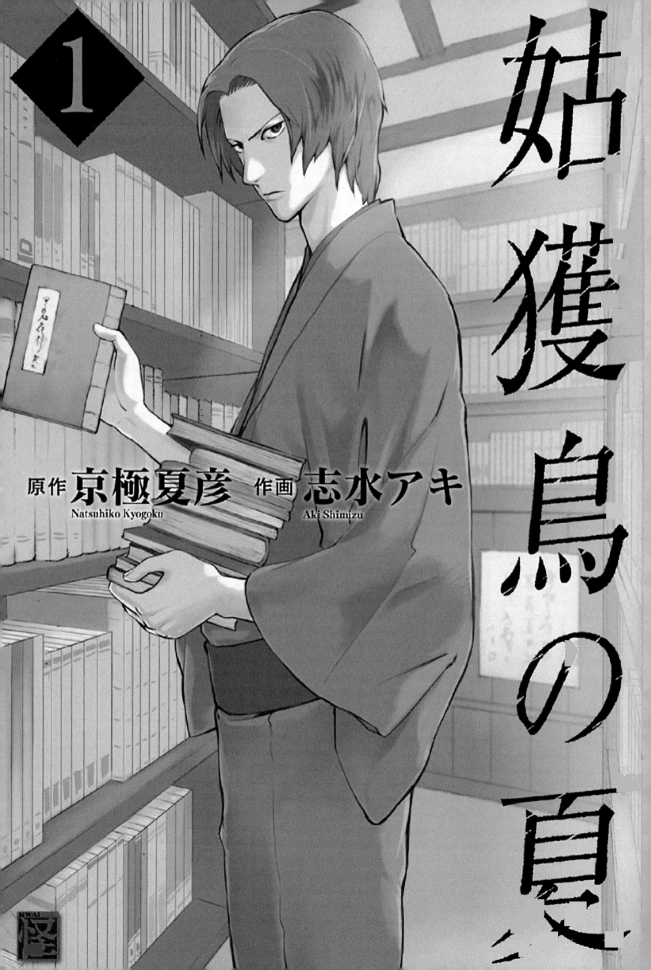

姑獲鳥の夏

1

原作 京極夏彦
Natsuhiko Kyogoku

作画 志水アキ
Aki Shimizu

《絡新婦之理（1～4）》2017年

原作：京極夏彦　漫畫：志水アキ　d：smack

講談社　講談社Comics

《鐵鼠之檻（1～5）》2017年

原作：京極夏彦　漫畫：志水アキ　d：smack

講談社　少年MAGAZINE EDGE KC

《狂骨之夢　漫畫版（上、下）》2016年

原作：京極夏彦　漫畫：志水アキ　i：志水アキ、荒井良

講談社文庫

d：welle design

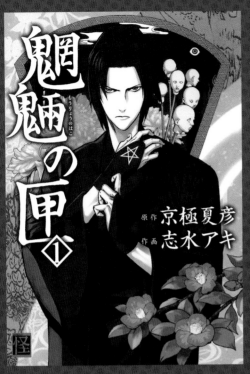

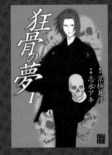

《魍魎之匣 漫畫版（上、下）》2016年
講談社文庫
原作：京極夏彥　漫畫：志水アキ
d：welle design　i：志水アキ、荒井良

《狂骨之夢（1～5）》2011年
KADOKAWA 怪COMIC
原作：京極夏彥　漫畫：志水アキ　d：山下武夫（Caps）

《魍魎之匣（1～5）》2010年
KADOKAWA 怪COMIC
原作：京極夏彥　漫畫：志水アキ
d：山崎理佐子〔角川書店裝幀室〕（第1集）
山下武夫（Caps）（第2～5集）

133

原作 京極夏彦
作画 志水アキ

薔薇十字探偵の憤慨

百器徒然袋
山嵐

原作 京極夏彦
作画 志水アキ
薔薇十字探偵の疑惑
百器徒然袋
画霊気

原作 京極夏彦
作画 志水アキ
薔薇十字探偵の概然
百器徒然袋
五徳猫

原作 京極夏彦
作画 志水アキ
薔薇十字探偵の然疑
百器徒然袋
雲外鏡

原作 京極夏彦
作画 志水アキ
薔薇十字探偵の憂鬱
百器徒然袋
鳴釜

● 「百器徒然袋」系列

《鳴釜：薔薇十字偵探的憂鬱》2011年
《五德貓：薔薇十字偵探的慨然，暫譯》2013年
《瓶長：薔薇十字偵探的慨然，暫譯》2011年
《雲外鏡：薔薇十字偵探的鬱憤》2011年
《雲外鏡：薔薇十字偵探的然疑，暫譯》
《山嵐：薔薇十字偵探的憤懣》2014年
《面靈氣：薔薇十字偵探的憤懣》2012年
（面靈氣 薔薇十字偵探的疑惑，暫譯）
（面靈気 薔薇十字偵探的疑惑，暫譯）2015年

KADOKAWA 怪COMIC
原作：京極夏彦 漫畫：志水アキ

d：山下武夫（Craps）

漫畫 志水アキ
Founder 京極夏彦

中禅寺先生
物怪講義録
The Mononoke Journal by Chuzenji-sensei
骨先生が謎を解いてしまうから。

Volume
01

原作 京極夏彦
志水アキ
薔薇十字探偵の然疑
百器徒然袋
瓶長

《中禅寺老師妖怪講義録
解謎就交給老師。（1～6）》
2020年～（未完待續）
講談社 少年MAGAZINE EDGE KC
原作：京極夏彦 漫畫：志水アキ d：smack

LoUPS=GARoUS

nomiralized

《Loups‖Garous：應廻避之狼 完全版（1～3）》2010年

講談社　KCDX

原著：京極夏彦　作画：樋口彰彦　d：坂野公一（welle design）

《Loups‖Garous：應廻避之狼（1～5）》2008年

德間書店　RYU COMICS

原作：京極夏彦　漫畫：樋口彰彦　d：松本宗之

《漫畫 嗤笑伊右衛門》２００６年
KADOKAWA 怪BOOKS
原作：京極夏彦　漫畫：しかくの　d：佐藤設計事務所

《漫畫 巷説百物語》２００１年
KADOKAWA Kwai books
原作：京極夏彦　漫畫：森野達彌　d：Orange

《巷説百物語（１〜４）》２００８〜２０１６年
原作：京極夏彦　漫畫：日高建男
LEED社 SP COMICS
d：Hidano Yuka for 金魚HOUSE

《後巷説百物語（一〜三）》２０１１〜２０１３年
原作：京極夏彦　漫畫：日高建男
LEED社 SP COMICS
d：Bee Yoshika F Book Design office

文豪ストレイドッグス外伝
Bungo Stray Dogs Another Story
朝霧カフカ
綾辻行人 vs. 京極夏彦

綾辻行人 vs. 京極夏彦
文豪ストレイドッグス外伝
2

京極夏彦
序
虚実妖怪百物語

日本中に、妖怪現る。
虚構と現実が交錯する、京極版"妖怪大戦争"
カドフェス2020

《文豪Stray Dogs》是描述一群與古今東西方的文豪擁有相同名字與故事的特殊能力者彼此戰鬥的系列漫畫＆小說，原作為朝霧卡夫卡，由春河35擔任漫畫作畫。
外傳中，綾辻行人、京極夏彥、辻村深月三位現代小說家同時登場，使用各自的異能展開對決。
外傳故事以小說和漫畫版（漫畫：泳与）形式展開。

《虛實妖怪百物語：序》2020年
KADOKAWA　角川文庫
角川祭2020文豪StrayDogs
聯名書封
d：館山一大　i：春河35

《文豪StrayDogs外傳
綾辻行人 vs. 京極夏彥（1．2）》
2018～2022年（未完待續）
原作：朝霧卡夫卡
漫畫：泳与　d：佐佐木基
KADOKAWA　角川ComicsAce

《文豪StrayDogs外傳
綾辻行人 vs. 京極夏彥》
2019年
KADOKAWA　角川文庫
作者：朝霧卡夫卡
d：佐佐木基　i：春河35

MIZUKI SHIGERU & KYOBOKU NATSUHIKO
The KITARO

アニメ鬼太郎生誕30周年記念出版
水木しげる＆京極夏彦
ゲゲゲの鬼太郎
The KITARO

《水木茂＆京極夏彥
咯咯咯鬼太郎 The KITARO》（水木し
げる＆京極夏彥ゲゲゲの鬼太郎 The KITARO，暫譯）
1998年　講談社　單行本　合著：水木しげる
電視動畫《咯咯咯鬼太郎ゲゲゲの鬼太郎》第四季一〇一話
的《言靈師的陷阱！》（一九九七年十二月二十八
日播映）是由京極夏彥先生撰寫腳本並參與配
音。本集登場的角色「一刻堂」，也是由京
極先生負責原案設計。

紅襯衫
手套（黑）
黑羽織外套
黑色和服，無袴
黑襪
黑木屐
紅色木屐夾帶

平山夢明と
京極夏彥の
パッカみたい　読んでランナイ！

《平山夢明與京極夏彥的
「春蟲斃了看不下去！」》（平山夢明と京極夏彥のバ
ッカみたい・読んでランナイ！，暫譯）
編輯：東京垃圾回收製作委員會
d：新井美樹　i：京極夏彥（封面以外）、
兒嶋都（封面·扉頁）
TOKYO FM出版　單行本
2010年

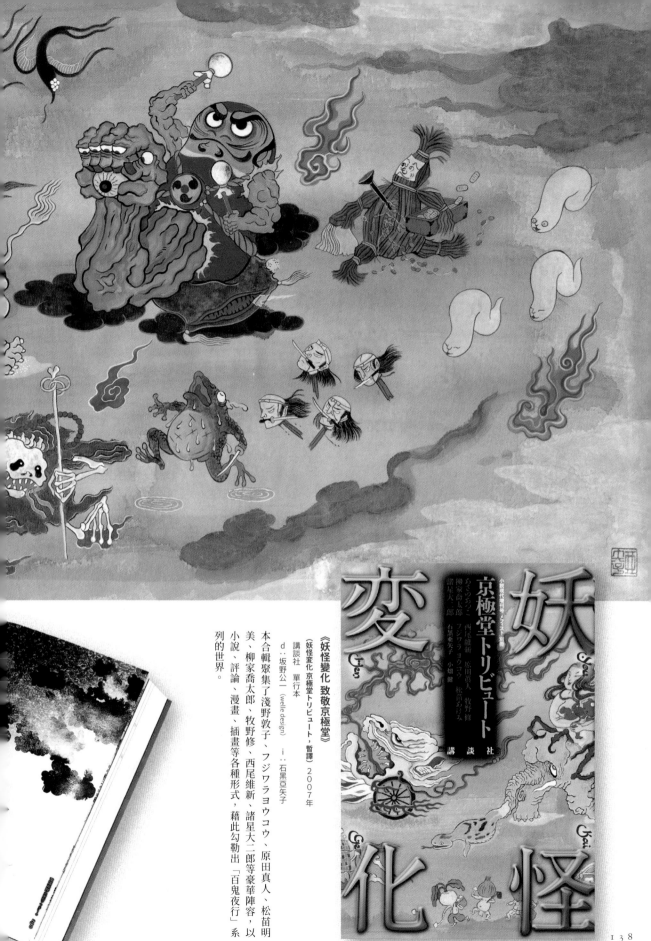

《妖怪變化 致敬京極堂》

〈妖怪変化 京極堂トリビュート，暫譯〉2007年

講談社　單行本

d：坂野公一（welle design）　i：石黑亞矢子

本合輯聚集了淺野敦子、牧野修、フジワラヨウコウ、西尾維新、諸星大二郎、原田真人、松苗明美、柳家喬太郎等豪華陣容，以小說、評論、漫畫、插畫等各種形式，藉此勾勒出「百鬼夜行」系列的世界。

ⅰ‥石黒亞矢子（右上、徽紋設計）　フジワラョウコウ（右下）

ⅰ‥小畑健（左頁）

薔薇十字叢書

富士見L文庫
講談社X文庫whiteheart
講談社輕小說文庫

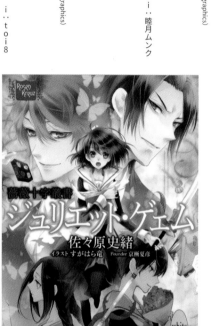

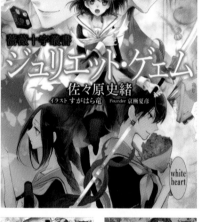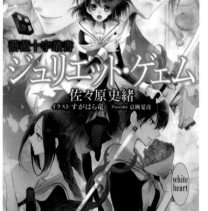

薔薇十字叢書是京極夏彥官方認定的「百鬼夜行」共同宇宙系列。為京極作品魅力虜獲的作家嘗試運用「百鬼夜行」的世界觀與登場人物，孕育出嶄新的原創作品。京極夏彥則以創始者（founder）的身分掛名。

i：丹野惠理子

i：浅見ハナ

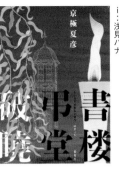

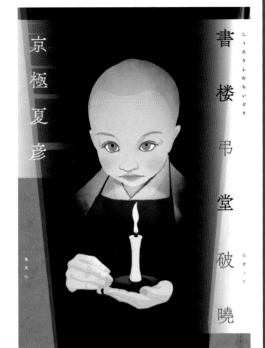

京極夏彥獎得獎作　i：松島由林

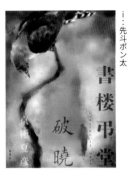

i：先斗ポン太

i：東久世

i：Tsuin

i：伊藤ハムスター

i：奧田鐵

i：まいまい堂

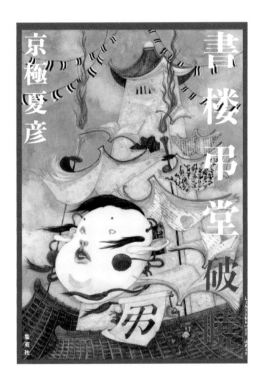

坂野公一獎得獎作　i：ちばえん

「畫筆下的京極夏彥作品——書樓弔堂：破曉」展

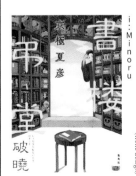

i：Minoru

i：浅見ハナ
東久世
伊藤ハムスター
奧田鐵
丹野惠理子
ちばえん
とうもりゆみ
（僅展出原畫）
Tsuin
先斗ポン太
まいまい堂
松島由林
Minoru
d：坂野公一
（welle design）

二〇一五年九月二十九日至十月四日期間，於東京外苑前的「gallery DAZZLE」所舉辦的特展（「京極夏彥作品を描く-書楼弔堂 破曉-」展）。除了展示以《書樓弔堂：破曉》為主題創作的書籍封面與插畫外，還有運用這些作品裝幀後的模擬樣書。京極夏彥與設計師坂野公一分別自參展作品中選出一幅，頒發「京極獎」與「坂野獎」。

京極夏彥影視化作品

電影

《京極夏彥「怪」：七人御前》(京極夏彥『怪』七人みさき，暫譯)(2000)
　　導演：酒井信行／製作：C.A.L／發行：松竹／
　　演員：田邊誠一、遠山景織子、其他

《嗤笑伊右衛門之永恆的愛》(2004)
　　導演：蜷川幸雄／發行：東寶／　演員：唐澤壽明、小雪、其他

《姑獲鳥之夏》(2005)
　　導演：實相寺昭雄／發行：NIPPON HERALD／
　　演員：堤真一、永瀨正敏、阿部寬、其他

《魍魎之匣》(2007)
　　導演：原田真人／發行：Showgate／
　　演員：堤真一、阿部寬、椎名桔平、其他

電視劇

幻想午夜 飯田讓治鉅獻：〈目目連〉(「目目連」飯田讓治Presents　幻
　　想ミッドナイト，暫譯)(1997)
　　導演：井坂聰／製作：朝日電視台・東映／朝日電視台聯播網
　　／演員：白井晃、石橋圭、下條阿童木、速水今日子

《京極夏彥「怪」》1～4集〈七人御前〉、〈隱神狸〉、〈紅面惠比壽〉、
　　〈放福神〉(京極夏彥『怪』：「七人みさき」、「隱神だぬき」、「赤面ゑびす」、
　　「福神ながし」，暫譯)(2000)
　　導演：酒井信行／製作：C.A.L／WOWOW／
　　演員：田邊誠一、遠山景織子、佐野史郎、其他

《討厭的小孩》(《世界奇妙物語春季特別篇》)(2001)
　　導演：佐藤祐市／製作：共同電視／富士電視台聯播網／
　　演員：小日向文世、森口瑤子、其他

《巷說百物語：狐者異》(2005)
　　導演：堤幸彥／製作：SPLASH、松竹京都電影／WOWOW
　　／演員：渡部篤郎、小池榮子、吹越滿、其他

《巷說百物語：飛緣魔》(2006)
　　導演：堤幸彥／製作：SPLASH、松竹京都電影／WOWOW
　　／演員：渡部篤郎、小池榮子、吹越滿、其他

〈討厭的門〉(厭な扉，暫譯)(《世界奇妙物語20週年特別企劃～人氣作家競
　　演篇》)(2010)
　　導演：佐藤祐市／製作：共同電視／富士電視台聯播網／
　　演員：江口洋介、其他

電視動畫

《咯咯咯鬼太郎》第4季101話〈言靈師的陷阱〉(1997)
　　腳本：京極夏彥／系列導演：西尾大介／
　　※登場角色「一刻堂」的人物設計與配音皆由京極夏彥擔綱

《京極夏彥 巷說百物語》全13話(2003)
　　導演：殿勝秀樹／製作：TMS ENTERTAINMENT／
　　中部日本放送、Kids Station／
　　配音：中尾隆聖、其他

《魍魎之匣》全13話(2008)
　　導演：中村亮介／製作：MADHOUSE／日本電視台聯播網／
　　配音：平田廣明、其他

電影版動畫

《Loups＝Garous》(2010)
　　導演：藤咲淳一／製作：Production I.G、
　　TRANS ARTS／發行：東映／配音：沖佳苗、其他

《豆富小僧》(2011)
　　總導演：杉井儀三郎／導演：河原真明／
　　製作：LAPIZ／發行：日本華納兄弟／
　　配音：深田恭子、武田鐵矢、其他

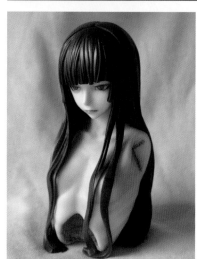

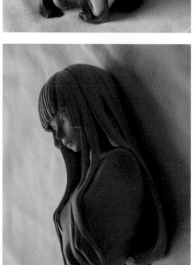

植物少女園 匣中加菜子

由植物少女園的石長櫻子小姐擔任原型師，將《魍魎之
匣》中的角色——柚木加菜子遭逢意外後被加諸續命裝置
的模樣模型化，並於「Wonder Festival 2009夏」出展，並
以GK商品形式販售。

4 京極設計的世界

京極夏彥的作品文字艱深獨特，分量十足，卻意外地令人欲罷不能、想一直讀下去。

其易於閱讀的祕密就在於內文的排版設計巧妙掌控了讀者的閱讀節奏與感受。

本篇將重點聚焦於設計的幕後故事，看京極夏彥暢談自己對排版設計的見解、分享擔任水木茂漫畫大全集監修的酸甜苦辣。

［京極夏彥 × 裝丁夜話］

京極夏彥的版面

小說家與書籍設計的關係

京極夏彥先生對「閱讀難易」的堅持與追求

企劃　　　　折原カズヒロ（裝丁夜話）

主持人　　　坂野公一（welle design）、紺野慎一（有限公司Fresco）

文字整理　　ナギヒコ

照片、資料協助　RACCOON AGENCY／JB press／裝丁夜話

座談日期　　二〇一八年六月二日

※本文已將對談內容整理為一人敘述模式。

所謂「版面」，指的是書籍內文的文字編排與配置，一本小說的版面設計會大大影響其閱讀難易度以及閱讀後的印象。京極夏彥的作品有著獨特的用字遣詞，又厚實得常被揶揄為「鈍器」，容易給人讀起來很吃力的印象，然而一旦翻開書頁，在精采劇情的輔助下，卻意外地會讓人想要一口氣看下去。只要是京極夏彥的書迷幾乎都知道，他筆下的故事段落「會在左右兩頁的篇幅內結束、不會跨到下一個版面」，但京極作品容易閱讀的原因不僅僅於此。京極夏彥在語句、標點符號的選擇等各種層面都花了心思，不但控制文字的閱讀難度，甚至還掌握了讀者閱讀的感受。二〇一八年六月二日，東京下北澤的書店「本屋B&B」舉辦了一場活動「京極夏彥×裝丁夜話：京極夏彥的版面」，在這場座談中，京極夏彥向大家揭露了自己編排版面的知識與技巧。

不同版面營造
不同閱讀感受

我是京極，與坂野先生是多年老友，當他跟我說他開始獨立接案後，我委託他的第一件工作便是為《豆腐小僧》設計封面，沒想到他現在會成為如此了不起的裝幀師。雖然這次受邀參加的活動是「裝了夜話」特別篇，但今天我不談封面裝幀設計，而是打算聊聊內文的版面設計。

大家可能都聽說過一些傳聞，就是我的小說行文一定會在單頁或是左右一個跨頁中結束段落。常有人說「因為京極夏彥原本是平面設計師，所以在這方面特別拘泥吧」，但完全不是這樣。所謂「拘泥」，是執著於一些無關緊要的小事，可是版面的安排並非無關緊要的小事。我只是認為目前這種格式效果最好，才會這麼安排，並沒有任何拘泥的地方。

此外，這與平面設計的審美標準也沒有什麼關係，所謂的文字設計與小說排版的思考觀點從根本上就有所不同。

舉例來說，日文的平假名字體常有許多空白部分，尤其是使用明朝體的時候最明顯，因此縮短字距會比較美觀。在平面設計裡，壓縮字距是可行的，我也喜歡這麼做。然而，先不論標題或章名，內文就不是這麼回事了。如果只是調整一行還做得到，但若想調整全書內文根本就是天方夜譚，而且盲目縮短字距也會讓文章變得無法閱讀。

我是在成為小說家後才發現一個文字在單獨一字、一行、一段、一頁到一個跨頁中的存在方式原來都不一樣。

我的出道作品《姑獲鳥之夏》是使用打字機完稿。由於本來沒有出書計畫，我便照著稿紙將版面設定成二〇字乘以四〇行的樣子。以新書版的形式出版後，不僅字數、行數都與原始設定不同，甚至還分成了上下兩欄。將文字硬生生丟入了不同的載體。

新書版的內容跟原稿呈現的感覺迥然不同。為了驗證，我比對了夏目漱石與其他作家在不同出版社推出的小說版本，即便內容雷同，但只要字距、行數、字體有所不同，讀起來的感受也大相徑庭。小說必須付梓出版才能讓人閱讀，也就是說，書本才是小說的完成體。小說明明只以文字建構而成，最終呈現卻必須交給機器這件事令我難以釋懷。書本的技術層面已經有了如此大的變革，唯有作者的意識仍停留在百年前，我心想這樣真的好嗎？因此，我反覆嘗試、修正，一步步建立起現在這種版面風格。

直接以InDesign寫稿，
簡化工作流程

剛出道時，我自己設計了配合版面的模版打字寫稿。此外，我也製作了正體字、異體字，甚至為漢字標音，都因為檔案互不相容無法直接讓原稿變成成品，只能以MS-DOS的作業環境寫稿再交由出版社轉檔。由於這麼做是破壞已完成的檔案，不僅標音與原本製作的字會跑掉，一校也必須進行很多處理。除了校對和作者確認都變得很麻煩以外，二校要確認的地方也會增加。這樣的工作方式沒有效率，也增加了失誤率。我苦苦尋思，最後，是現場這位凸版印刷總監——紺野慎一先生向我伸出了援手。

我只要直接在InDesign（Adobe的電腦排版軟體）上寫稿，檔案就會直接變一校稿，再交由校對人員檢查。接著，我參照校對標出紅字的地方和問題點修改檔案，同時進行作者確認後，這份檔案即成為二校稿。

如此一來便能大大精簡作業程序，透過簡化工作流程縮減業務。編輯也不用再處理進稿、謄寫校對內容等雜務，可以專注於原本的工作，仔細琢磨作品，思考行銷策略與呈現作品的方式。

運用這個系統，或許就能明確分割職務，提供更好的產品給終端用戶了。

漫畫中的「時間流動」

繪本（圖1）、圖畫故事書（圖2）、有插畫的小說（圖3）皆是由圖畫與文字組成的作品，但創作與閱讀方式卻截然不同。在繪本的世界中，決定讀者時間的角色是「圖畫」，時間會在圖畫中流動，文字只是順勢依附，不能阻礙圖畫中的時間。圖畫故事書卻不同，圖畫故事書基本上是由「文字」掌控閱讀時間，「圖畫」裡的時間也以相同的規模流動。兩者的時間流動速度若是差距太

大，就會令閱讀變得稍微吃力。插畫則是沒有故事時間，它就像照片一樣是文章的一個截點，作品的主體終究是「文字」。如果插畫提供不同的時間，便會妨礙主體文章的進行。

以上三者都是讓圖文發揮相輔相成的作用，藉此幫助讀者醞釀故事，但圖文擔任的角色卻都不相同。當然，有時因為作品性質也會出現例外的情況，不過只有比重的部分會不一樣，角色本身並無改變。漫畫也是一種「由圖畫與文字組成」的作品，不過，呈現方式果然也有很大的差異。所以，現在就讓我們來看看幾部漫畫吧。

首先是日本漫畫界之父──田河水泡老師的作品《野良黑上等兵》（のらくろ上等兵，暫譯）中的一頁（圖4）。仔細看會發現，故事場景並沒有移動，除了最

圖1　《洗豆妖》，京極夏彥著，町田尚子繪（2015／岩崎書店）

圖畫故事書

圖2　《冒險彈吉》，島田啟三，講談社《少年俱樂部》連載作品（1933-39）

插畫

圖3　《雪割草》橫溝正史著，矢島健三插圖，《新潟日日新聞》刊載作品（1941年12月9日）

圖4　《野良黑上等兵》，田河水泡（1932／講談社）

漫畫②

圖5　《W3（Wonder Three）》，手塚治虫，（1965／小學館）

漫畫③

圖6　《禁忌之女》，水木茂（1967）／資料來源：水木茂漫畫大全集076（講談社）

後一幕視角稍微偏離外，其他全部相同。這就像是一齣舞台劇，停留在一個格子內的時間即為讀者閱讀該格對話框內文字的時間，讀完後便移到下一格。也就是說，格子與格子之間並沒有時間。它的結構是格子的裡面雖然有一定的時間流動，但格子與格、框線之外的時間是零。

接下來是漫畫之神——手塚治虫老師的作品《W3（Wonder Three）》中的一頁（圖5）。圖畫本身雖然靜止，但透過格子的順序與畫面之間的連結看起來就像在動一樣。這是因為時間在格子與格子之間流動，作者利用頁面的配置安排，控制讀者閱讀、推進故事的時間。

再來是漫畫妖怪——水木茂老師的作品《禁忌之女》（禁断の女，暫譯）中的

一頁（圖6）。在「他一直追到午夜」（彼は真夜中まで追いかけた）這一格裡放入了整個午夜。格子外沒有時間，時間是在格子內流動，透過圖畫來表現時間。《W3》的場合是用格子移動表現時間，至於《禁忌之女》的情況則是恰恰相反。

只要調整圖畫與文字之間的關係便能改變讀者觀看時的感受，尤其是作品中流動的時間與動作。水木茂的場合，時間在圖畫之中；手塚治虫的場合，時間則是在圖畫的外面。那麼，換成小說的時候，又會變成什麼情況呢？

讓每個部分
一目瞭然

這是我在今天早上寫的未公開原稿（圖7），因為還沒有完成，所以大家看起來應該會覺得一團亂吧。

小說並不只是故事。思考要如何把故事說得能讓人讀完以後覺得精彩，然後再寫下來的文章才算是小說。故事（story）不過是素材，而情節（plot）也只是一種手段。

情節不光是準備多層設定就好，也會存在於章節、段落與斷句中，它的結構就像俄羅斯娃娃一樣一個套著一個，所以排版時會碰到問題的部分也在這裡。當情節之中還存在於其他情節的時候，如果沒有整頓梳理，就會變成一本讀起來很難理解的小說。這份稿子分成了幾個區塊，同一層級的區塊我以同一種顏色標示（圖8）。

簡單來說，這些區塊在小說裡面分別是「故事現在進行式的部分」、「解釋直至當下龍去脈的部分」以及「解釋說明時必要的情報部分」，但上述這些並不會按照時間順序，也不會依循前因後果去排列，那樣就不是小說了。此外，向讀者揭露的必要情報也分成敘事者的內心想法、客觀說明或是回憶過程中所想起的事情等等。呈現這些內容時若是沒有讓它們融為一體也無法成為小說的體裁。因為讀者會下意識重組那些資訊，重新建構故事。

由於小說強迫讀者做這樣的工作，因此在內文與文字版面上也必須給予讀者某種程度的提示。如果把文章的結構區塊想成漫畫格的話，每種區塊的時間流動方式應該也都不盡相同，即使在同一區塊裡，呈現方式也會因斷句和文意而改變，這些差異都必須讓讀者一目瞭然才行。

打開書本的瞬間，即使沒有閱讀內文，版面也會躍入眼簾。若版面形式類似，我們的大腦就會判斷裡面的內容也是相似的東西。所以，作者利用不同版面形式說明同一件事時才會安排相似的形式（行數或最後一行的長度等）呈現。當然，同樣的技巧也可以用來刻意誤導讀者。

我認為，要以何種形式又該如何在一個跨頁裡配置情報資訊是至關重要的一

小說 I

圖7

小說 II

圖8

小說 III

圖9

件事。當然，「外觀」或許是平面設計的領域，但是就小說的場合來說，重視的應該是意義與時間。唯有有意識地整理所有文字與版面，才能獲得良好的效果。

有些人寫得一手好文章，不過，有時我們即使看完一篇優美的文章，獲得了感動，但仔細一想卻不太清楚文章裡到底寫了什麼對吧。推理小說不允許這種情況發生。但恐怖小說一類的創作有時或許會需要刻意寫下混亂難解的文章，像是藉由不安、騷動的內容令讀者隱隱約約感到噁心不快，或利用一段混亂的文字凸顯前後文的舒暢，又或是製造懸念、放慢閱讀節奏等等，有各式各樣的操作方式，而版面的操作也是其中一環。

我在作品中縝密安排這些設計，但也常常失敗，有時看見成書後才發現有些安排根本無用，可以說還在進步的路上吧。

先決定作品中的
漢字等級

接下來再說些更細的內容。這是還沒寫入文字的InDesign版面（格點），是不是跟什麼很像呢？（圖9）這一個個擺放文字的格子看起來就像是剛才的那些漫畫格對吧。也就是說，這些格子裡的時間流動與否，也會大大影響成品最後的樣貌。

日文的平假名和片假名是表音文字，閱讀時不太花時間。然而，漢字不僅筆畫多，遇到沒看過的字還會思考那是什麼意思，沒錯吧？這是因為漢字是表意

文字的關係，擁有自己的意義。它本來就是象形文字，就像圖畫一樣，所以使用漢字就像在該格子裡畫畫一樣。

文章增加漢字，就等同於增加閱讀時的頓點與焦點。要是希望讀者別太留意某段文字，那段文字就得寫得讓讀者會不經意帶過；若希望讀者即使在意某些部分也能慢慢看下去，就得寫得能勾起他人的注意。比起文章的好壞，一本小說的漢字比例更容易影響版面的構成。基於這個原因，寫小說前必須先計算好因應故事內容的漢字使用比例。

開始動筆之後，要先決定該小說作品使用的漢字等級與統一用字。巷說百物語系列與百鬼夜行系列選擇的漢字就有所不同，《虛言少年》和《呦咿咻》就更不一樣了，每本書都有各自的標準。

以「いう」這個詞為例，一般文章裡如果是「說，say」的意思會寫「言う」，其餘則寫成「いう」，但百鬼夜行系列則統一寫成「云う」。一方面是考量到故事的時代背景，但另一方面則是因為這系列有許多以漢字標記的單字，用「い」或「言」都會影響閱讀的緣故。因為「言」在版面上看起來意外地黑，「い」則恰恰相反。最初決定這些事後，接著我便會一邊注意先前提到的那些細節安排、一邊排版。這樣的工作，就是我所說的「寫」小說。

句點周圍（上下左右）的四個字若是筆畫多的漢字，便會看到一個白色的四角形。如果此時是想告訴讀者「這裡有些什麼喔！」的話，那四角形被人看到倒也是無妨，然而，如果是希望讀者能快速看過去就好的段落，那就不能這麼處理了。

我們閱讀時本來就會先看到鄰行的文字，雖然大腦只會辨識、理解正在閱讀的這行，但前後（左右）行也總是會進入視線中。也就是說，讀者會意識到下一行。即使不明白文意也會看到形體，像是發現附近排了相同的文字等等。例如，有時同一個橫排會剛好都是同樣的字，明明不希望讀者注意，但幾個相同的字並排在一起就會讓人覺得很不舒服吧。像這種時候，只要改個詞或換一個字、讓重複的字上下錯開即可。這些細節都得詳加注意才行。

由左至右分別為折原カズヒロ上先生、坂野公一上先生，最右邊為紺野慎一上先生。

建立標音基準的指引手冊

第一眼看到日文書籍版面時，會發現標音占的比重相當大，比著重號更有存在感。大部分難發音的漢字筆畫也相對多，筆畫複雜的漢字旁是否有標音存在，其影響很重大。

此外，標音也有位置上的問題。靠上、置中、三字（一個漢字旁的假名標音有三個字）標音上下有漢字時怎麼辦？遇行首行尾時該怎麼辦？標音置頂（標音首字與漢字首字對齊）或置中（標音中間與漢字中間對齊）的時候，呈現出來的感覺截然不同。然而關於標音的方法，其實沒有一間出版社有明確的標準。

自從改變進稿方式後我開始得自己標音，於是便拜借了幾名專家的智慧，製作了一本好幾頁的「京極標音標準」手冊。由於標音與其對應漢字的組合相當複雜，也有許多不規則的例外，因此這份標準並不能百分之百應對所有情境。當然，若出版社有自己的標準，則以出版社為優先。

疲弊（ひへい）	靠上對齊（基本）
小豆（あずき）	平均置中（假借字標音）
齟齬（そご）	靠上對齊（基本）
最初（はな）	平均置中（假借字標音）
流暢で（りゅうちょう）	三字標音

圖10 根據「京極標音標準」標音的範例

雖然一般書籍標音多採「置中對齊」，但京極標準是以「靠上對齊」（標音與漢字齊頭）為基本，藉此跟「假借字標音」（標註的音與原漢字讀音不同）做出區別（圖10）。舉個例子，若在小豆①的「小」旁邊標「あ」，「豆」旁邊標「ずき」就會看不太懂吧。這時就會將「あずき」平均放在兩個漢字旁邊。不過，若是三個字的漢字詞彙要標上三個「假借字標音」時，置中對齊後一個漢字旁會對應一個假名，看起來就跟普通的靠上對齊沒有差別了。

當兩個字的漢字詞彙在第一個漢字的部分需要標三個音時，便會有一個音落到下面的漢字旁。由於我也不喜歡讓標音比對應文字高，因此遇到這種狀況時會在漢字之間空一格半形。不過，使用這個方法的場合，文字位置會跟鄰行差一個半形，但更為漂亮美觀。這種做法一部分是以活版印刷時代的格式為基準，的空間。一旦將標音納入考量，排版難度就會大幅提升。

版面を見たときにルビはかなり大きなウェイトを占めていることがわかります。画数の多い漢字の横にルビがあるかないかは、大きな問題になります。
↑ 吊字

版面を見たときにルビはかなり大きなウェイトを占めていることがわかります。画数の多い漢字の横にルビがあるかないかは、大きな問題になります。
↑ 推入

版面を見たときにルビはかなり大きなウェイトを占めていることがわかります。画数の多い漢字の横にルビがあるかないかは、大きな問題になります。
↑ 推出

圖11 吊字、推入、推出的差異

①：日文的「紅豆」，發音為azuki。

避免行首與行尾出現特定文字

排版時有個設定叫「避頭尾」，用以避免文章在行首與行尾出現特定文字或記號。由於行首避開標點符號是基本原則，因此當標點落在行首時，會以「吊字」、「推入」、「推出」三種方法應對（圖11）。

選擇「吊字」，標點會往下超出版心邊界，以漫畫來說，就是超出格子。吊字行與下一行的連結性會變得很差，版面下方也沒有對齊，看起來很不舒服，像多出來的殘渣一樣。

推入是壓縮一整行的字數，將標點符號放到行尾。由於該行多了一個字符，與鄰行的文字高度便會有落差，不僅如此，版面中也只有該行因為字距被壓縮的關係，使得文字密度變得特別高。這樣看了會很痛苦吧。翻開書頁，唯有那行格外醒目。明明寫的不是什麼重要內容，卻只有那行的時間密度增加了。

嗯，雖然只是零點幾秒的差異罷了。

相反的，推出則是將標點符號與前一個字帶到下一行。更動的那行由於少了一個字，字與字的間距會變得有些寬鬆，特別是如果那一行有比較多平假名時，更是會讓人覺得空得離譜，顯得散漫。

推入、推出、吊字都是排版常見的做法，每本書都看得到。不過，我在自己的書裡廢除了這種方式，這是因為只要能在書寫的時候避免讓標點符號落到行首就可以了。

不過，一行的最後一個字若是標點符號也就換行會令下一行即使位於同一段，看起來也像分開（變成另外的新段落）一樣。若沒有增一字或減一字調整，即便前後文意相通，也會有種鬆散的感覺。從前一行的角度來看，則會覺得左下角少了些什麼，破壞平衡感。除了段落的最後一行，我不會讓行尾出現句號。

還有一點，行首也不能是日文的促音或拗音（「ゃ」、「ゅ」、「ょ」、「っ」等）。雖然很多人會將促拗音放入避頭尾設定中，但一個不小心系統就又會自動壓縮或放寬字距，所以我不會特別設定，而是自己多加留心注意。

書名加上「文庫版」的理由

我的作品最初刊載在雜誌版面書寫，但出版單行本時版面就不一樣了。文字內容必須全數修改，工程浩大。

由於講談社Novels的內版面是上下兩欄，因此要推出單欄版面的文庫版時我也會重寫。這種場合並不是要改版面，而是為了讓讀者能擁有相同的閱讀感受而改寫。就書目學的觀點來看，兩者已非同一本書，所以才會在文庫版的書名加上「文庫版」三個字。《姑獲鳥之夏》與Novels的《姑獲鳥之夏 文庫版》雖然內容相同，卻是不一樣的作品。有些開本是文庫規格，書名卻沒有加上「文庫版」三個字，則是因為修改太麻煩，所以就直接使用和Novels同樣的文字製作的單行本。

有段時期，我曾經挑戰在寫稿時就先留意兩種版面的差異而書寫。雖然嘗試成功，卻比平常辛苦三倍，寫到五分之一左右時，我發現「像原本那樣修稿還比較輕鬆」便放棄了。那種做法感覺就像在拼拼圖一樣。

此外，符號也是個問題。我在出道作品（《姑獲鳥之夏》）裡使用了刪節號「……」。看到成書後我覺得很丟臉，因為刪節號沒辦法出來呢。其他讀不出來的文字還有句號、逗號、引號等，但這些都是必要的符號出來。不過，我認為應該不需要刪節號。

我剛才說過，不同類型的作品標準也會不同，有些類型的小說可以自然而然使用文字以外的各種符號，但我的出道作品不是那樣的小說。由於刪節號十分妨礙閱讀，我在後來的系列便停止使用。

然而，有時還是會希望文章之間能有一些間距，像是以對話呈現過去或回憶中某人說的話等等，如果用一般引號標示的話便無法區分時間。我左思右想，最後決定接受第四種符號，破折號「——」。每當要書寫兩段彼此間存在若干時間間隔、前後文有關聯、結尾別有深意、過去的對話或敘事者內心戲時，我會根據程度適當使用。

《姑獲鳥之夏》的版面。由上而下分別為講談社Novels、講談社文庫版、單行本。

一切努力都是為了
讓讀者更好閱讀

剛才大家看到的版面範例是以第三人稱單一觀點書寫，寫小說另外還有第三人稱全知觀點、第一人稱與第三人稱交互運用等各式各樣的手法。不過，小說敘事觀點的混亂會帶來很嚴重的問題。使用多重視角敘事時，最容易理解的做法就是改變章節，但有時也會遇到無法更換章節的情況。因為第三人稱觀點還有種微妙轉移視角的技巧，這種時候，如同漫畫以格子分割，小說也必須在版面上做出細微的差異，否則不只文章會變得難以閱讀，有時還會牛頭不對馬嘴。

為了能夠分別調整文字、句子、斷句、段落、頁面、跨頁和章節，小說文章必須從頭到尾保持相同的力道，否則便難以關照細微之處。小標、大標、特殊符號或改變字體等技巧除了某些在限定條件下使用的例子外，對小說而言效果並不顯著。

我就是像這樣慢慢去蕪存菁，一一整理行文方式、換行技巧與標示符號的方法，找到了現在的格式。到頭來，字距一律統一，不用推出、推入、吊字就是最容易閱讀也最方便設計、雕琢版面的格式。不過，我說的這些終究只是以現狀而言。

有人問我：「寫作時還要控制版面的呈現和字數很不容易吧？」但寫小說的人應該擁有豐富的語彙，所以或許原本就會下意識、絲毫不以為意地去處理這些事情吧。因為更換語句，文章也會隨之改變。在推敲情節、修改架構前，寫小說的人為了讓文章更容易理解，應該也變換了很多次寫法才對。不，能讓文章更容易理解，就代表也有辦法讓文章更艱澀難懂喔。只不過大部分的人沒有以版面為前提去費工罷了。

我現在的技術並不是完成型。例如，有種寫作技巧是文字跨頁更有效果，只是我現在還無法隨心所欲運用這種高階技巧。所以，我每天都在進行各種嘗試。我想，在一點一滴累積前面那些細微、徒勞的努力後，我的文字所能表現的寬度和領域應該多多少少也有拓展吧。

《水木茂漫畫大全集》製作祕辛

監修・京極夏彥訪談

講談社自二〇一三年至二〇一九年發行出版的《水木茂漫畫大全集》（水木しげる漫画大全集，暫譯）共計一一四冊，由第一期三十三冊、第二期三十五冊、第三期三十五冊共一〇三冊，以及別冊五冊、補充五冊、統整作品索引的《總索引／年譜》所組成，以《略略略鬼太郎》、《惡魔君》、《河童三平》等代表作為首，同時蒐羅了大量水木茂貸本漫畫（＊1）時期的創作以及月刊《GARO》的連載等許多初次收錄在單行本的作品。

這部漫畫大全的監修，正是熱愛水木茂大師並與他有所交流的京極夏彥。本篇訪談中，他將與各位分享製作團隊是如何竭盡所能蒐集、收錄連大師本人都無法掌握全貌的龐大作品，以及在這項壯舉背後付出的努力。

文字　ガイガン山崎
協助　天野行雄
攝影　田上浩一
採訪日期　二〇二一年七月三十日

轉錄自Media Arts Current Contents
《水木茂漫畫大全集》製作祕辛
監修・京極夏彥訪談（前篇、後篇）

過去從未有出版社發行「水木茂全集」的理由

首先，能否告訴我們您成為《水木茂漫畫大全集》監修的經過呢？

京極：雖然每隔一段時間就會有各種出版社提出「水木茂全集」或「鬼太郎全集」的企劃，也來找我談過好幾次，但我總是全力阻止（笑）。之所以必須全力阻止，是因為我在聽了企劃內容後發現，那些根本都不是「全集」，大都是覺得只要蒐集現有材料就應該能完成企劃，但問題是連水木茂老師本人都不清楚自己畫過多少作品。順帶一提，我們成員中有個持續追蹤水木茂漫畫將近五十年、每次發現老師的作品都會詳細製作的人，根本是個變態（笑），然而，就連那麼偏執的人製作的表格都有遺漏，我想，這世上大概沒有人能掌握水木茂全部的作品。

畢竟光是把範圍限定在《鬼太郎》，那個數量跟版本就已經相當驚人了呢。

京極：沒錯。我提起單行本與雜誌初次刊載的版本相比有更動一些地方，問出版社打算出哪個版本，他們卻不明白我在說什麼。我甚至在某間出版社規劃鬼太郎全集企劃的時候寫了十張左右的報告紙、統整出「為什麼無法製作全集」的原因交給他們（笑）。我告訴出版社，如果無法克服那些障礙，就做不出可以稱為「水木茂全集」的作品集。而且如果想擴大規模製作「水木茂全集」的話，面臨的艱辛將會是「鬼太郎全集」的數倍，甚至數十倍。當我問到他們是否有自信承受那些困難後，大部分的人就都打退堂鼓了。這種狀況持續了十幾年。

那麼，意思是最終於出現了有骨氣的出版社嗎？

京極：是長年出版水木茂作品的講談社關係出版社，他們告訴我想出

＊1　出租漫畫，日本戰後出版社專為出租漫畫店繪製、出版的漫畫，一般書店並無販售，興盛於一九五〇年代。

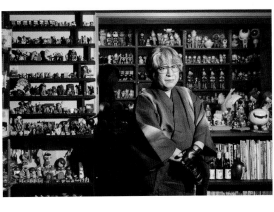

羅列水木茂周邊的「水木庵」。

版「水木茂全集」。起初我並不是很贊同，但講談社曾在水木老師貧困時伸出過援手（＊2），是老師偏愛的出版社，不能置之不理。只是，當時水木老師已年過八旬，很難想像要他一直推出個人全集吧？加上之前的出版品有所缺漏，也很難重新再版，所以我不希望出版社推出一部奇怪的全集。

京極先生的出道作品也是由講談社出版的呢。

京極：我們很有緣。所以，我偷偷打探了講談社的內部情形（笑）。講談社之前也出版過《手塚治虫漫畫全集》（一九七七～一九八四年，一九九三～一九九七年），我稍微調查了一下他們當時用了多少人力和時間製作。聽說，當時有個類似編輯室的單位，但後來人數漸減，最後只剩一個人負責。不過，那好像是在最後的四期左右，手塚老師逝世後才變成那樣。總之，就是耗時良久。另外，我也想知道當時花了多少經費。打聽完這一類的情報後，我請講談社的董事、我的責任編輯、關係出版社的高層等人齊聚一堂，開了一場講座，告訴他們出版全集會出現這樣還有那樣的障礙，若以現行體制進行，恐怕無法做出令人滿意的成果（笑）。

這個發展不是跟之前一模一樣嗎！（笑）

京極：當時，潮出版社推出了《鐵人28號（原作完全版）》（二〇〇九～二〇一〇年），原作年代雖然古老，成果卻相當精美。原稿遺失的部分，出版社先從雜誌上掃描再進行數位修圖，讓我發現原來只要有心還是做得到。我對出版社的人說，水木老師的作品之中有很多都沒有原稿了，若只是直接利用雜誌複印做出一部線條模糊粗糙的全集，只會令水木茂之名蒙羞，絕對不行。另外也請他們做好心理準備，如果企劃指的全集包含貧本漫畫在內的話，水木作品現存的原稿不到一半（笑）。只是，如果大家願意從現在不遺餘力地投資時間與金錢，建立完整的組織製作的話，出版全集並非不可能。而且，若出版社願意推出這種優質的全集，我也會全面提供協助。當時，事情就這樣告一段落，有半年左右的時間出版社竟然毫無音訊。就在我以為這件事果然還是不了了之的時候，沒想到出版社竟然發出了宣傳，上面寫著「《水木茂漫畫大全集》三月八號發售」之類的內容。我心想：「那不是連半年都不到了嗎！」

出版社再三請託，終於接下監修一職

出版社一開始是計畫搭配水木老師的生日發售吧？

京極：而且我當初開的條件很嚴格，包括大概要有三位專門常駐編輯、徹底蒐集、調查、整理作品資訊，全面數位修圖，思考精密的行銷策略、收錄水木老師的評論等等，他們竟然全都接受了！我高興之餘，卻也擔心計畫是否真的能順利進行。之後，講談社來電請我擔任這次全集的監修。可是以出版界的習慣來說，監修大多是掛名吧？書籍感覺是由編輯製作，所以我詢問出版社怎麼規劃這部全集，跟他們確認製作流程如何安排、編排是什麼形式就可以了。然而，這種做法不符合我的個性，稍微挑幾個缺點他們已經在和水木工作室商談，廣告也發了，已經無路可退。這下我別無選擇，只能接下監修（笑）。我不能對不起水木老師，若是隨便應付，最後出來的成品可能會是場惡夢。只是，光憑我一己之力實在莫可奈何，應該需要一些夥伴吧？話雖如此，但我也沒僱用大型製作公司，所以便找了熱愛水木作品、也愛戴水木老師的獨立編輯梅澤一孔先生以及同為水木門下的作家村上健司先生幫忙。總共就三個人喔。

原來當初是在那麼倉促的情況下啟動的，有點令人難以置信呢……

京極：我講這些內幕也都沒人願意相信（笑）。當時一切都如在五里霧中，茫然無措，最重要的是根本沒有人知道水木作品的全貌。不知道作品總數便無法決定集數與頁數，頁數沒有決定也就沒辦法決定售價吧。所以，我和剛才提過的夥伴以我們之間共享的作品清單為基礎，搭配網路上收藏家製作的自製清單，從這裡跨出第一步。我擁有水木老師所有出版過的單行本，所以，如果有出現在清單上卻沒有收進書裡的作品，不就是單行本未收錄作品了嗎？又或者是幻覺或假象（笑）。我們列出那樣的作品，製作了一份實際要首次出版的作品的整體數量，得以分配頁數，也能預估全部的集數了。來到這個階段就需要書籍設計，我跟與我有著好交情的設計師坂野公一先生說：「這算一種文化事業，不要用一般的標準評估酬勞和花費的心力！」對他

＊2 雖說水木茂放棄已是夕陽產業的連環畫劇後在貧本漫畫上找到了出路，但貧本漫畫界也日益蕭條，水木的生活愈發拮据。此時，《別冊少年Magazine》邀請水木茂執筆的《電視君》（テレビ君，暫譯。一九六五年）榮獲第六屆講談社兒童漫畫獎，令水木茂於四十三歲時躋身日本人氣童漫畫家的行列。

收錄在各集中的作品全都是製作團隊精心搭配的組合。

說了一堆任性的話，就把他給拐了進來（笑）。

原來如此。——湊齊成員了！

京極：水木老師當時身體還很健朗，恰巧那個時候老師說「你來我別墅一趟吧」，所以我就帶板野他們去玩了。那是位在富士山山腳，名為水木山莊的別墅。當時，《怪》（＊3）的第一任總編也在場，雖然隸屬別家出版社（笑）卻跟我們一起開作戰會議。他提議將全集要收錄的作品做成卡片，分門別類整理後再決定集數和出版順序。不過，當時講談社向我坦言：「我們無法一次全部出版，能不能分成第一期、第二期、第三期這樣呢？如果銷售成績不理想，這部大全集就沒辦法做下去了⋯⋯」那時，小學館出了《藤子·F·不二雄大全集》對吧。仔細看就會發現，其實整套書都沒有編號，我猜他們或許也是在這種條件下製作的，為了萬一才沒標集數。雖然《藤子·F·不二雄大全集》最後平安跑完全程，我記得是以限量預購的方式出到了第四期，但我還是有點擔心這部後出的《水木茂漫畫大全集》加入出版條件中，讓出版社在非常時刻也無法半途而廢（笑）。

因為即使是鼎鼎大名的藤子·F·不二雄和水木茂也無法保證銷售呢。

京極：有些人會有個刻板印象，覺得這種因為如果是重度粉絲看的內容賣不出去。但我認為這是錯誤的想法，重度粉絲不喜歡的內容也無法送到一般讀者面前喔。當然，做出無法讓一般大眾享受樂趣的內容是不行的，但唯有當核心粉絲讚不絕口、佳評如潮時，一部作品才能推廣開來，核心讀者是最需要被珍視的受眾，不能排除在外。總而言之，這部大全以總計三期為目標，每期分配三十三冊。

＊3　一九九七年至二〇一八年間，由角川書店發行，全世界唯一的妖怪雜誌。雜誌《怪》是以水木茂為終身會長的妖怪雜誌《世界妖怪協會》公開認證的雜誌，連載內容包含《神祕家列傳》（神祕家列伝，暫譯）、《妖怪人類學實地考察》（妖怪人類学フィールドワーク，暫譯）、《目擊畫談》（目擊画談，暫譯）、《幽》等作品。二〇一九年與日本第一本怪談雜誌《幽》合併為《怪與幽》以嶄新面貌重回讀者面前。

＊4　一九六三年至一九六五年間，水木茂在日後創辦《月刊漫畫GARO》的貸本雜誌。水木茂一邀請下，一共在雜誌上發表了十六部作品，雖然一九九二年以《忍法秘話精選集》（忍法秘話傑作選，暫譯）之名彙整成單行本，但此次透過「水木茂全集」才成功完整收錄所有作品。

＊5　相當於書籍設計圖，以清楚明瞭的方式統整出每一頁要放什麼內容、放多少等等。沒有落版單就無法開始任何作業。

歷經迂迴曲折 迎接首波上架

也就是說，團隊是在預定大約有一百冊的內容後開始製作全集。首波上架的組合是《咯咯咯鬼太郎》（不思議シリーズ，暫譯）第一集、《忍法秘話》（忍法秘話）的刊登作品以及「不思議系列」（不思議シリーズ，暫譯）的刊

京極：是啊，第一波不出「鬼太郎」說不過去吧。像水木老師這樣資深的漫畫家，初期作品與後期作品的筆觸和風格都會有所不同，以前的粉絲和現在的粉絲反而容易對立，不是件好事。我希望能讓早年的粉絲閱讀新作，現在的粉絲接觸舊作，所以將水木老師從貸本漫畫轉向雜誌時期的《忍法秘話》（＊4）的收錄作品與成為漫畫界泰斗後的「不可思議系列」並列。由於這是全集的首波上架，我們預期無論是新的粉絲還是資深粉絲應該都會一起購買。希望藉此能讓大家覺得「啊，以前的書也很有趣耶」、「最近的作品也很有趣嘛」等等。因為我曾在廣告業待過一段時間，所以思考這些問題。不過，長篇故事若要分冊就必須連續發行⋯⋯否則會讓讀者養成每個月去書店的習慣，或是願意訂購每月配送方案才行。

順便請教，講談社是派出一位編輯人員嗎？

京極：一開始是。不過，對方主要的工作是和印刷廠協調與執行，所以連落版單（＊5）都是由我和梅澤先生製作。同時，我們還必須校對、查資料加上數位修圖，連《怪》的相關人員都看不下去，跑來助我一臂之力。我還跟對方說：「等等，你是角川的人吧？」（笑）另外，每集後面都有知名人士的解說，雖然號稱解說，但其實主要是隨筆。結果真正需要解說時感覺又有可能變成「誰能寫解說啊？」、「你來寫吧！」這種情況（笑）。因為是水木老師的全集，這部分就希望能邀請到一些厲害的人。

第一波的解說陣容是高橋留美子老師、白土三平老師、荒俁宏老師三位重量級人物。

京極：很厲害吧！（笑）只是，和這些大人物的交涉也都是我在負責喔。就連拜會白土老師宛如忍者宅邸的家，也是我和梅澤先生、村上先生以及水木工作室當時的原口社長一起過去的。不過，

＊6 除了「資料」單元，因成員對全集內容的講究而追加的，還有每集夾在書裡的月報《茂鐵新報》（責任編輯：村上健司）。內容包含該集收錄作品的解說、水木漫畫／動畫的周邊產品介紹，甚至還刊載了水木茂老師健在時的全新訪談內容。雖然刊載的京極夏彥聊的內容並非全數與收錄作品相關，但對京極夏彥與團隊成員而言，那是與晚年的水木老師交流的寶貴時間。

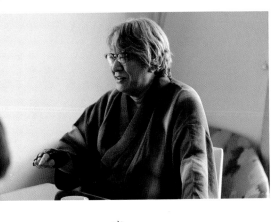

從收錄作品的列表和分類整理、決定如何分冊、製作各集的落版單到邀請解說人選、數位修圖、書腰上的文案，京極夏彥負責的工作已遠遠超越「監修」的範圍，從各方面參與《水木茂漫畫大全集》。

每個月做這些事實在太累了，所以我拜託講談社，希望他們之後能分派一個人負責對外交涉。後來，關係出版社的編輯也增加了一人，我們還僱了一位工讀生，委託外部人員校閱……最後，包含修圖人員在內，變成一個十人左右的團隊。不過，這是進入第一期尾聲的事，團隊開始完整運作則是在第三期之後，一開始實在是焦頭難行啊。我以為出版企劃一般都會在準備萬全的狀態下開始，想不到還有這樣的例子，讓我紮紮實實地學到一課（笑）。

（笑）。由於這個單元主要是為了搭配頁數，完全沒有資料時就得用文章帶過，反而增加了工作量（＊6）。現在想想，書腰上的宣傳文案也是無償奉獻呢。總之，我認為一切都是靠全神貫注的努力與熱情才能跨越重重難關。

聽起來，感覺好像是京極先生自己在增加自己的工作呢（笑）。

京極：身為一個小說家，人家會罵：「你這六年都在幹什麼！」身為一名監修者，也有人會說：「再更認真監修點好不好？」甚至也有「不要給我修什麼圖！」的責備。不過，談到修圖或是數位修正，連我自己都覺得「明明不是本業，但做得還真好啊！」（笑）就這層意義而言，我只要想到自己製作出了這樣的大全集，便覺得這六年的光陰絕對沒有白費。畢竟，身為一名粉絲，我從小就渴望將所有的水木作品收集齊全。當然，如果能夠再給我一次機會的話，我一定可以做出更精緻完善的全集。不過，如果要再花費相同的時間的話，我的人生也就來到盡頭了（笑）。未來，如果有人願意製作更優秀的水木全集，我會舉雙手雙腳贊成，但在我有生之年似乎不太可能了。後來，市面上出現了好幾本特製書籍，像是收錄了所有《福星小子》（一九七八～一九八七）的彩稿或是重現柏植義春雙色印刷與四色印刷彩頁的書籍等等，不禁令我猜想那多少應該也是受到我們的影響吧，這也是令我非常慶幸自己有製作《水木茂漫畫大全集》的原因之一。

感覺您設立了一個新基準，以後要給重度粉絲看的漫畫就得做到這種程度才行。

京極：過去有很長一段時間，人們會認為「漫畫這種東西能看就好，看完還不是就丟了」。我衷心期盼能盡量讓大家知道原來漫畫還有這樣的呈現方式。畢竟除了水木老師以外，還有許許多多的漫畫家讓我期待能看到他們的作品推出全集。

首波出版上市最後改到了二〇一三年六月三日。

京極：當我們終於把主要結構和框架定下來準備動工時，只剩下一個月的時間，無論如何都不可能完成吧。最後，我們延了三個月左右。當時特別說是背水一戰了，大水根本已經淹到脖子，所以我就賭上自己的人頭去交涉。我氣勢洶洶地跟出版社說，身為弟子，如果這次全集無法順利出版的話我也無顏面對水木老師，只能從此退出文壇。我那麼說不是虛張聲勢，是真心這麼認為。儘管如此，出版日期也只延了三個月，用小說家的生涯交換到三個月（笑）。所以啊，剛開始時，我真的覺得自己很像舉債經營的老闆，處於一個只有鞭子沒有糖果的世界（笑）。因為我、梅澤先生還有村上都超級喜歡水木老師啊，所以有一部分的感受是只要能參與水木作品，不管怎麼樣都覺得很幸福。但另一方面，身為專業人士就必須做專業的工作，以專業的立場也不能無償工作……要是在這方面模糊妥協的話，也會為業界開啟不好的先例吧。

因為如果聽到「京極先生是這樣幫我們的喔！」，大部分的人就很難再反駁什麼了。

京極：所以，這部分我便請公司幫忙交涉明確的稿酬，畢竟這也會影響到整個團隊的待遇。不能把所有稿費都包在監修的費用中，而是要明確訂出幫一張原稿數位修圖要多少錢這樣（笑）。

原來如此！剛才提到的數位修圖也是您親自處理。

京極：詳情我稍後會說明，一開始會數位修圖的只有我喔。話雖如此，但我也不是專門的修圖人員。沒多久，坂野的搭檔就說：「我來學！」然後開始跟我一起修圖，到第二期、第三期時，也順利增加工作人員，這些都是託了交涉稿酬的福。不過，每集最後都有一個「資料」的單元喔？裡面放了些水木作品出單行本時未修改的頁面、相關報導或沒有使用的原稿等，那部分就沒有算稿費了

從《咯咯咯鬼太郎》原稿中剪下的部分漫畫分格，為天野行雄先生於岡山縣舊書店購入。

沒有原稿的作品也進行數位化

終於要來聊聊實務作業的部分了。想先請問水木老師當年的原稿有多少被保留下來呢？

京極：現存的原稿數量完全不夠（笑）。因為水木老師開始從事這份工作的時期還是人們輕賤漫畫的年代，出版社對待原稿的方式真的很粗暴。有些沒有還給作家本人，有些被編輯竄改……雖然我們現在很難想像，但還有那種毫不在意將漫畫分格剪得支離破碎，兩頁合成一頁的原稿。原稿有是有，但重點是大部分都呈現破損狀態，所以我們才覺得至少得在數位檔案中復原才行。

《水木茂漫畫大全集》的編輯方針是以仿作品初次刊載時的樣貌為原則吧？碰到原稿被更改或是破損的場合，就會透過移植出版品來修復。

京極：對。若回溯到貸本漫畫時期，情況就更嚴重了。因為貸本沒有再版的概念，原稿大概就是「出版後就拿去丟了」的東西。而且既然都要拿去拋掉的話，沒道理不利用，於是當年的出版社便把原稿的分格剪下來當成讀者禮物。所以，那些原畫的分格就會分散在日本全國各地喔（笑）。

追求極致的數位修圖作業

這樣的話，除了近年的創作，水木老師大部分的作品都必須拿出版品的掃描檔案來進行數位修圖呢……

京極：不，其實有一些近期的作品也都沒有原稿（笑）。「不可思議系列」明明是九〇年代的連載，但是原稿卻找不到。這種時候，狀態最好的通常是單行本，但從單行本抓圖又會很小，線條模糊不清。不過，「不可思議系列」有留下雜誌打樣（*7），我們原本想從打樣抓圖，但因為上面黏了雙色調的片子，那些部分變得軟軟爛爛的，我心想這樣不行，就去確認單行本的狀況，結果單行本的狀態也是軟軟懶懶的（笑）。原稿似乎在單行本時就已經不見了。我沒辦法接受，所以以下了各種工夫……也因為發生了這些事，在首波上架時我們就有了個心照不宣的原則——這次的全集一定要做得比之前出的書還漂亮。

先不論近期的作品，要將破破爛爛的老舊貸本掃描，修改出漂亮的成果應該很辛苦吧？

京極：即便貸本狀態良好，也因為當年印刷技術的緣故，色版錯位（*8）都是稀鬆平常的事。我們會為這一類的貸本拍照，影印復刻。即使做了數位掃描，若只是單純改變色調、調整漫畫網點也稱不上改善和進步。最後我開發出獨門技術，貸本每經過特殊處理，甚至沒有用彩稿做四色分色，很多地方是以處理漫畫網點的方式製作。我們試著再分別修正CMY的網點，最後將四者套在一起重現當年的樣貌。接著我想修正CMYK（*9）的網點，全部分開，以K為原稿做一般操作。經過這樣的處理，成果相當漂亮。實際看過貸本的人應該知道，貸本的彩頁有時會出現一些奇怪的花紋圖案，這是因為相同顏色的網點重疊在一起的緣故。製版人員一一將網點錯開、重疊、加深顏色，因此無論如何都會出現網花。我們連這些網花也都成功漂亮重現（笑），雖然不知道是好是壞就是了。

但完全沒有髒髒糊糊的感覺呢。

京極：以現在的技術復刻會相當漂亮。或許印刷廠本來就想做這樣，只是當年的技術力有未逮。這次全集的編輯方針就是「讓我們幫你們完成吧！」雖然也有部分批評的聲音表示修圖會失去貸本的

*7 在平滑的白紙或專用塑膠片上清晰印出原版內容，印刷時用以對照校準的原稿。

*8 特定顏色在一頁中平均位移、錯開的狀態。通常只要有零點幾公釐的錯位就會造成問題，但貸本出現一公分左右的錯位也是家常便飯。

*9 指的是青色(cyan)、洋紅色(magenta)、黃色(yellow)、黑色(black)，只要組合這四種顏色，便能生出各式各樣的色彩。

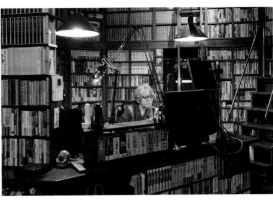

京極夏彥實際工作時的書桌配置。裝設了多台螢幕。

「味道」，但畢竟我們的目標不是復刻貸本，而是收錄水木作品的全集。當然，過猶不及，改圖就不在討論範圍內了。所以在修圖部分，我們沒有刪除網花，而是做成漂亮的網花（笑）。

必須從雜誌掃描時，需要經歷哪些過程改善品質呢？

京極：雜誌的畫面乍看之下雖然乾乾淨淨，但仔細觀察便會發現其實非常粗糙。線條大概是原畫的五倍粗，應該是粗線條的地方又偏細。這是因為雜誌紙質較粗，印刷後，水木老師獨有的細膩筆觸全都暈開了，變得統一死板，毫無層次可言。另外，雜誌的酸性紙也會讓背面的內容透過來，這點還是必須要修正。如此一來，掃描解析度就不可能用300dpi，至少要1200dpi。

明明一般印刷的時候只要有400dpi的解析度就足夠了！

京極：接著將掃描檔放大一千倍左右，對照原稿，一筆一畫修正。由於網點效果也都變糊了，所以將所有效果網點塗白，再利用Photoshop製作相同的網點重新貼上。我就這樣不停重複這項沒完沒了的作業，已經不知道自己是誰了，感覺就像是給我「變成網點！」、「變成陰影！」、「變成G筆！」（笑）

連線條筆觸的強弱感都要重現呢。

京極：我猜，《鐵人28號》（一九五六～一九六六年）的修圖作業應該更能機械式地去完成吧。橫山（光輝）老師的作畫線條非常平均不是嗎，而水木老師則是在細微之處極為細膩，線條也有強弱，筆觸相當鮮明。全集的製作來到第三期的時候，水木老師逝世了，我的心態變得像是已故漫畫家助手的感覺，覺得這項工作是在報答老師的恩情，一直在跟「點點點點」奮鬥……因為水木作品的點描技法可說是非比尋常。我還去向水木老師的首席助手村澤先生學習點描的畫法，像是「要以五公釐大小的範圍為單位打點」等等。

曾經是水木工作室常駐助手的村澤昌夫先生在其著作《水木老師與我》（水木先生とぼく，暫譯，KADOKAWA，2017年）中也出現過這樣的對話：「你不能用那麼鬆散的方式打點。」、「要以五公釐為單位一塊塊打點，完成全部的範圍。」

京極：沒錯沒錯。所以我拉大檔案放大率，計算每一個區塊點，一一重新打點。而且，我不用繪圖板，全部以滑鼠作業。我真的是從早到晚都不停在跟點啊線啊點啊線啊奮鬥，多的時候一個月修了六百多頁，現在變得很會用滑鼠繪圖（笑）。文字方面，我們一開始就決定要全部重新打字，所以遇到文字壓圖的情況就必須消除文字，復原底下的線條，因為字底下本來應該都有圖，後來卻變得白茫茫一片。不過，壓字範圍太大時我們又不能擅自補畫……糾結了好久。到頭來，有些地方不得不當成是「書籍原本的接縫」，含糊帶過，雖然最後都會被文字擋住就是了。另外也有些部分是委託水木工作室重新補畫。

如果想成是助手的話，這種程度的補畫完全在接受範圍內。除了壓字的圖片，還有其他不得不加工修改的情形嗎？

京極：水木作品中有些不是直排而是橫排，極為罕見。橫排的翻頁方向與直排相反，我們為了這點傷透腦筋。雖然也曾考慮請讀者看到該篇作品時從反方向閱讀這個方法，但水木老師無法接受不能直覺地從頭看到尾這件事。他說：「突然要讀者打住，跟他們說『接下來給我從這裡開始看』，這種蠢事我辦不到。」若要改成直排，就必須將分格左右交換，可是還有對話框位置這些問題，沒辦法說改就改啊（笑）。我們絞盡腦汁，在盡可能保留原始樣貌的範圍內重新排版，讓讀者能夠順暢閱讀。當然，我本來是不希望全集做這種改變的，但是有預想過有一天可能會出現這種情況。我們在書籍開頭的編輯方針裡詳細列出各種說明，其中有一條「有時會因作者本人的意思破例修改或訂正」就是為了這種情況做的準備（笑）。

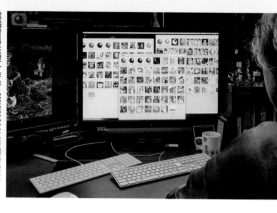

電腦資料夾裡一排排已經完成數位修圖的檔案。

貫徹「以初次刊載內容為依歸」

原來如此，但無論是更動還是修改，因為有立下明確清楚的方針，粉絲應該也比較容易接受。

京極：還是有人抱怨就是了。例如《惡魔君》（惡魔くん，暫譯）裡有一段是百目念錯咒語，說成「艾落梨，艾薩摩」，那是出單行本後改寫的內容，雜誌刊載時他念的是「艾落因，艾沙姆」。我們邊從原則將這句台詞還原，卻被讀者罵：「那裡應該是艾落梨才對！」我也喜歡「艾落梨，艾薩摩」啊（笑），所以很明白他們的心情，但全集基本上必須遵守「以初次刊載內容為依歸」這個原則，我們是經歷一番內部討論後才含淚改回原台詞。相反的，若書裡沒有採用初次刊載的版本時，便會在資料單元中詳細說明這麼做的原因。

水木作品中頻繁出現的「土著」也維持了原樣，令人感受到「以初次刊載內容為依歸」的準則貫徹得相當徹底。

京極：「土著」這個詞，講談社那邊原本當然是不OK的，可是把水木茂漫畫中的「土著」改成「原住民」的話也不合適。水木老師使用「土著」一語時並沒有絲毫歧視的意思，雖然以近來政治正確的標準來看或許不恰當，但我拜託出版社通融這個詞彙，最後也獲得同意。不過，一些過去帶有偏見或是對疾病有所誤解的敘述和描寫，我們在取得水木工作室的諒解後稍微修改了文字。但所有內容基本上都是維持原樣，再以添加響語的方式克服。我認為，考量當時的社會環境，體察一句話本來是什麼樣的訊息是很重要的一件事，因此必須將它們保留下來。

不只統整作品，也收錄了許多有價值的資料

這部全集不只有漫畫，還收錄了圖畫故事書和繪本，這點也令人相當開心。

京極：因為我們同時追求「能夠開心閱讀的作品集」與「盡量提高資料價值」兩件事。例如，若連載《鬼太郎》漫畫的雜誌上有刊載《鬼太郎》的圖畫故事書，那篇故事後來又沒有畫成漫畫的話，這毫無疑問要收錄在全集裡吧。水木老師有許多精采的畫作存在於圖畫故事書和畫刊中。不過，這項方針曾一度踩了剎車……雖然一部分是因為出版社規定不要在這方面花費太多預算，不過水木工作室一開始也對是否真有必要蒐集到這麼細的內容抱有疑問。工作室認為，這本來就是部「漫畫」大全，不要放漫畫以外的東西或許比較好。但是，有些圖畫故事書後來也改編成動畫或戲劇，有些只有在畫刊上寫的設定也影響了作品。最後，我們發掘出老師各式各樣的作品，讓我們在漫畫素材以外也蒐集到相當充實的資料。之前提到的編輯方針裡有一條「除了漫畫，經編輯委員會就判斷為『類漫畫』的作品也是本全集收錄對象」就是為了應這樣的情況。圖畫故事書和畫刊是『類漫畫』吧（笑）？那條編輯方針不是退路或藉口，而是我們苦難之路的預言（笑）。

粉絲真正想要的，或許意外是出版方看不到的東西，所以才需要京極先生這樣的監修者吧。

京極：雖然我已經努力奮戰過了，但仍有許多遺珠之憾。像是無法收錄《最新版咯咯咯鬼太郎》（最新版ゲゲゲの鬼太郎，暫譯）這件事。雖然《最新版咯咯咯鬼太郎》用的不是水木茂而是水木工作室的名義，即使沒有算進水木茂作品也合情合理……水木老師似乎相當不滿意這部作品，在原稿信封袋上打了一個紅色叉叉後就封印起來。

雖然覺得水木老師應該也有修改《最新版咯咯咯鬼太郎》的內容，但感覺這部作品幾乎都是森野達彌老師畫的呢。除了一開始之外，版權標示也都是寫「原作：水木茂 水木工作室出品」。不過，如果《最新版咯咯咯鬼太郎》不行的話，好像也會有其他無法收錄的作品。

京極：沒錯。當初，森野達彌老師連《惡魔君 ComicBomB

＊10　召喚惡魔的咒語，正確說法為「艾落因，艾賽姆，聆聽我願」。從貧本漫畫時代就有將咒語念成「艾落因，艾賽姆呦」或「傾聽我願」等橋段登場。

京極夏彥表示，由於本次製作目標是全集，因此希望能網羅所有作品，但有些創作因水木老師本人的意願而無法收錄。另外，有些作品則是在全集發行完畢後才被找出來，身為粉絲，很高興知道還有這類隱藏作品的存在。

om版》（＊11）都不希望收錄喔，因為一樣是「最新版」。不過，「BomBom版」改編成動畫後十分受到歡迎，扶桑社於水木老師在世時也以水木茂的名義出了文庫版。最重要的是，作品中處處可見水木老師的筆觸，怎麼看都不是森野先生或村澤先生的畫。老師動手改了許多地方，自己也留下了創作筆記。我跟他說，這部就是水木作品。但《最新版咯咯咯鬼太郎》就不行了，不管怎麼說，老師本人都打了一個又，是絕對無法跨越的界線。不過我向老師請求，如果他改變心意的話，請讓我以《水木茂漫畫大全集》外傳的形式出版。所謂外傳，就是本傳之外，應該很明顯強調了「這不是水木作品」吧？若出現在其他地方，可能會自然而然被當成水木作品來看待就是了。由於我想為此保留「外傳」的名額，所以後來出版的添加內容就變成「補充」了（笑）。

的確。預購特典也是叫「別冊」（笑）。雖然《Comic BomBom》連載作品很常如此，但《最新版咯咯咯鬼太郎》直到最後都沒有出單行本，真希望哪一天可以好好集結成冊。

京極：最後的發展有點像特攝英雄片，水木老師大概就是不滿意這點（笑），我也能理解。不過，有許多讀者很想看吧。雖說作畫主要是森野先生，但只要還是森野作品的名義出版。然而，「最新版」裡也有《地獄獵妖之旅》（「地獄の妖怪狩りツアー」の卷，動畫篇名為「神祕的獵妖之旅」，原文為「謎の妖怪狩りツアー」，皆暫譯）和《復活妖怪軍團的反擊！》（「再生妖怪軍団の反擊！」の卷，動畫篇名為「妖怪香爐 惡夢軍團」，原文為「妖怪香炉 悪夢の軍団」，暫譯）這些改編成動畫的故事，我有一部分的心情是希望大家能夠認可這是原作。至少，像《幽靈大戰》（「幽霊大戦争」の卷，暫譯）這類的故事能不能以外傳的形式收錄呢？我雖然努力嘗試，但頁數卻不足。因為整部全集最後光是漫畫作品就增加了兩成左右。

意思是，發行全集期間新發現的作品就有那麼多。

京極：因為我們進行了地毯式的搜索，所以出現連我都沒有看過的作品啊，坦白說我真的嚇了一大跳。因為有時是翻開舊雜誌，在那種讓人覺得「為什麼要在這種版面畫畫」的地方看到水木老師的畫作。至於清單上那些「我們自己沒有實體書的作品」，則是去國會圖書館、大宅文庫（＊12）找，兩邊都沒有的話就造訪全國的舊書店、出版社倉庫，若出版社倒閉，便四處詢問之前的經營者或是員工有沒有人手上有書，就這樣一點一滴增加手中的材料，幾乎到了偏執的地步。因為目標是全集，所以才想網羅所有的作品。即便如此，當我們正在製作全集出版完畢後推出的索引（＊13）時，結果又發現了未收錄的漫畫，又趕緊將它們放進索引中。因為有了這些經驗，令人忍不住懷疑如果繼續找下去，或許還有一集左右的分量。

這是一種重度粉絲的矛盾心呢。連那部全集都無法蒐羅齊全——不甘心的同時又有些喜悅。

京極：雖然想全部收齊，但又覺得好像有遺漏才能繼續活下去之後，水木工作室又發現了充滿謎團的《鬼太郎》，令人瞠目結舌。我們推測那應該是地方報紙上的連載，但沒人知道那些漫畫，而且找到的還不是刊載的那份報紙，因此根本無從查起本來連載的地方。不僅如此，上面還寫著「本次」連載（推出四回）。工作室找到的只有兩回的內容，不禁讓人心想「咦！意思是還有後續嗎!?」『本次』又是什麼意思!?（笑）。最後，由於這份打樣是在全集發行結束後才找到，因此沒有收錄在任何一冊內，也沒有掌握到它的全貌，但那確實是《鬼太郎》無誤。身為粉絲，很高興知道還有這類隱藏作品的存在。畢竟，如果這世上已經不存在自己沒看過的水木茂漫畫，那該有多寂寞啊！

＊11 一九八八年至一九九○年於《Comic BomBom》連載的作品，一九八九年改編成單一系列電視動畫。《最新版惡魔君》為一開始單行本的書名，扶桑社文庫版叫做《惡魔君》，本次全集則稱為《惡魔君Comic BomBom版》。

＊12 大宅壯一文庫，以評論家大宅壯一遺留下的龐大收藏為基礎而成立的雜誌圖書館。

＊13 《總索引／年譜》。包含補充、別冊在內共一一四冊的《水木茂漫畫大全集》收錄作品的索引。全集發行完畢後，製作團隊繼承其對編輯的堅持編出總索引。一孔先生驟然離世，製作團隊承其遺憾的是梅澤一孔先生。未收錄漫畫指的是水木一九九六年發表的短篇《勳章》（《漫畫天國》版）。

一九六三年生於日本北海道小樽市。

日本推理作家協會第十五任代表理事。

世界妖怪協會・妖怪之友會代理代表。

一九九四年以《姑獲鳥之夏》出道，踏入文壇。

一九九六年《魍魎之匣》獲第四十九屆日本推理作家協會獎（長篇部門）。

一九九七年《嗤笑伊右衛門》獲第二十五屆泉鏡花獎。

二○○○年獲第八屆桑澤獎。

二○○三年《偷窺狂小平次》獲第十六屆山本周五郎獎。

二○○四年《後巷說百物語》獲第一三○屆直木獎。

二○一一年《西巷說百物語》獲第二十四屆柴田鍊三郎獎。

二○一六年獲遠野文化獎。

二○一九年獲埼玉文化獎。

二○二二年《遠巷說百物語》獲第五十六屆吉川英治文學獎。